U0011014

登山體能訓練全書

運動生理學教你安全有效率的科學登山術

能勢 博 ◎著

高慧芳 ◎譯

晨星出版

前言

登山是一種會讓人回想起年輕時期「憧憬」的運動，每當我從所居住的安曇野地區眺望著北阿爾卑斯的群山時，年輕時期的記憶就會湧上心頭，並興起「好想再去挑戰一次」的想法。

登山的魅力，就在於「挑戰」未知的事物，事先預想可能會發生的困難並進行相關的準備後出發，最後再品嚐順利完成挑戰時的喜悅。這一點，與我的生理學專業中，提出作業假設、設計相關的實驗流程、最後驗證假設是否成立的過程十分相似。

舉例來說，當我們下定決心要去攀登某座山峰時，應該就會開始評估自己需要多少體力，以及需要攜帶多少水和食物才能順利成行。體力就像是汽車的引擎一樣，事先了解自己的引擎是大型引擎還是小型引擎是非常重要的。再來就是山上的氣溫如何、要帶多少衣物才足夠、以及準備多少的食物和水，也都是必須注意的重點。可是如果想要多帶一些補給品。造成行李太重的話，那又會變成連山都登不上去。而像這樣必須考慮到種種層面的

3

麻煩過程，很可能會讓大部分沒有經驗的人因此而放棄登山。或許其中有些捨不得放棄的人，會選擇請經驗豐富的登山客帶著自己一起去登山，可是這樣的話，就算是成功登上山峰，也不算真的完成登山了。畢竟不是自己思考和準備的話就不算完成挑戰，也就無法得到達成目標時會有的滿足感和自信心。

本書是以筆者的經驗為中心，針對登山這項運動從筆者專長的環境、運動生理學角度進行科學性地解說，因此可做為大家在進行「具有挑戰性的」登山活動時的參考書。若大家願意仔細了解本書的內容並據以進行登山時相關準備的話，除了能夠讓曾經登過的山變得更加有趣之外，應該也會更想要去挑戰看看難度更高的山峰吧。而在這個過程中所獲得的自信，想必也可以讓大家的人生變得更加充實。

大家都知道，登山最重要的就是安全。近年來中老年人發生登山意外的事件愈來愈多，原因可以說都是出自於「對自己的體力沒有自覺」、「不了解登山這項運動的嚴重性」、以及「沒有配合自己的體力訂出適合的登山計畫」。若是能夠解決這些問題，應該就能減少意外事故的發生，在更安全的情況下挑戰登山這項活動。

有鑑於中老年人發生不少登山意外事故，本書所列舉關於中老年人的事例會比較多，

不過內容對於將來想要嘗試登山的年輕人也會有所幫助。非常希望讀者能藉由閱讀本書了解到生理學的實用性與趣味性，最棒的是，如果本書能讓讀者覺得，以自己的頭腦進行思考並挑戰登山目標才是人生的話，那就更是筆者最大的喜悅了。

二〇一四年六月

正從安曇野眺望著留有殘雪的群山

能勢博

第

1

章

登山的
生理學理論

‥‥13

第 2 章

實踐
科學登山術

…49

第 3 章

登山前
的準備訓練

富士山
登山與高山症

終章

為什麼要登山

···153

第 **1** 章

登山的
生理學理論

1 從生理學角度分析登山活動

「以為自己還很年輕」是十分危險的想法

這件事發生在大約五年前的夏天。某天我接到來自大學登山社一位約二十歲的學弟K先生的聯絡，說是好久沒一起登山了，邀我一同去登山。K先生在學生時代除了參加登山社之外，也是划船社的社員，體型雖小但擁有非常強壯的體格。至於要爬哪座山，因為有值得信賴的K先生同行，雖然以我本身的體力來說有點冒險，我還是提議了學生時期曾與同伴有過美好回憶的登山路線——奧又白谷到前穗高岳，而K先生也二話不說地贊成了。

帳篷和鍋具等行李幾乎都是由K先生負責背，而我的行李中除了少量的食物外，加上睡袋大約10公斤左右。當天的天氣也很賞臉，心情愉快的兩人以上高地為出發點，接二連三地追過一般登山客不斷前行。當時我心裡充滿著「看樣子我還寶刀未老嘛」的自信，在途中明神池的嘉門次小屋裡，與吃過蕎麥麵及喝了杯酒的K先生兩個人聊得非常開心，之後出發時腳步也變得愈來愈輕快。雖然一開始的計畫是預定在德澤園過夜，但K先生的一句「要不要多走一點」，促成我們一口氣登上了奧又白之池。途中經過陡峭的上坡或狹窄的山脊時，我一邊想著「以前學生時期有

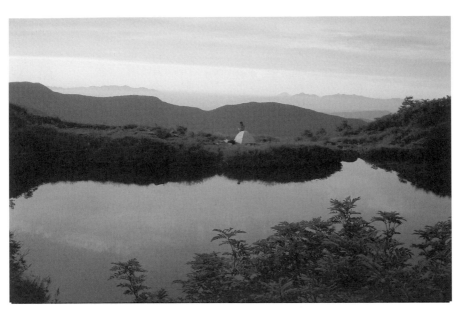

〔照片 1〕奧又白之池

覺得這條路這麼難走嗎？」，在傍晚時分抵達了奧又白之池，迎面而來的，是因為小說《冰壁》（井上靖著）而出名的樺樹（應該是第二代）和前穗高東壁的岩壁群（照片 1）。

當天我們在那裡過了一夜，第二天清晨，我們背著少量行李，目標是登上前穗高岳的峰頂。

但不巧的是，前穗高岳正下方岩溝狀的小型山谷裡堆積了不少殘雪，沒有攜帶冰鎬和冰爪的我覺得會很危險，所以最後決定還是打道回府。我們在中午前回到前一天搭帳篷的地方後，K 先生突然擔心起留在家裡的兩個幼子而提議說「我們在今天以內完成下山吧」，於是我們疊好了帳篷，匆匆忙忙地開始下山。

出發三個小時後，我開始走得愈來愈落後。K先生，到了奧又白谷和一般登山道的交會口時，我發現我的膝蓋開始怪怪的，變得無法在屈膝的

狀態下保持站立的姿勢。也就是說，假如人體在站立姿勢時的膝關節完全伸展是180度，完全彎曲是0度的話，我沒有辦法將膝關節維持在中間的120度、60度和30度的時候撐住自己的體重，膝關節變得就像木偶一樣僵硬。後來我請K先生替我背著所有的行李，一邊使用幸好有帶在身上的登山杖，一邊用膝蓋完全打直身體微向前彎的怪異姿勢，花了不少時間才抵達上高地，真的給K先生添了很多麻煩。

那麼為什麼會有這種情況發生呢？我推測應該是因為在這連續兩日的登山過程中，大腿四頭肌內的肝醣（葡萄糖）被消耗殆盡，所以才使得光是支撐體重的肌肉張力也無法發揮。也就是說，第一天從上高地到德澤園的七公里距離中，我受到K先生的步調影響，以很快的速度走完這段路程。而同一天內從德澤園到奧又白之池之間有800公尺的高低落差，我又拼命用加速的步伐走過這段陡峭的坡道。到了第二天，我們向上攀登了有400公尺落差的陡坡一直到前穗高岳（標高3090公尺）山頂的正下方，接著又在同一天一口氣向下走了1200公尺的陡坡，在那之後，我藉由休養二～三天加上充分的飲食，才讓膝蓋沒有後遺症地完全恢復。

從這個經驗我們可以得知，一旦肌肉內的肝醣被消耗殆盡，就會完全讓肌肉的收縮能力消失，連維持站立姿勢都會有所困難，並需要二～三天才能恢復。這很可能導致無法繼續登山，也就是這些過程過度地使用了膝蓋的伸肌所以才會造成這種情況。

很有可能導致山難的發生。這次的膝蓋問題如果發生在奧又白谷的下山途中，說不定就會導致山

16

難事件了。而這也讓我深刻地反省到，「以為自己還很年輕」實在是非常危險的想法。

就如同我這個案例，登山者在進行登山活動時，必須要意識到肌肉裡的肝醣量，並且要盡可能地以緩慢的速度行動，同時務必要配合適當的休息次數和補充糖分，才是理想的登山方式。所謂緩慢的速度，根據每個人的體力不同會有很大的差異，這一點從我和 K 先生的例子就可以看出，實際上 K 先生所背的行李重量是我的兩倍以上，但仍可用比我快上許多的步伐而不覺得疲累。

那麼為什麼肝醣這個物質在登山活動中如此重要呢？肝醣儲存量在每個人體內有多大的個體差異呢？還有為了避免肝醣被消耗殆盡我們該怎麼做呢？這些問題都將在後面說明。

● 常念岳登山實驗

從我居住的長野縣安曇野市，可以看到標高 2857 公尺的常念岳（照片 2）。正三角形的山貌聳立在安曇野的面前，只要見過一眼，就會讓人湧現想要登上這座山的念頭。而且從稜線俯瞰上高地，眼前馬上就能欣賞到槍、穗高山脈的雄姿。實

〔照片 2〕常念岳與常念小屋

際上每年夏天都有數千人拜訪此地，或許本書的讀者當中也有人曾經登過這座山也說不定。

信州大學醫學院的登山社從一九八六年起的二十七年間，在常念小屋所有者的大力支持下，每年都會在這座常念岳山頂的正下方開設夏季診所，在七月二十日～八月二十日之間為登山客提供為期一個月的診療服務。

二○一○年八月，以這間診所為據點辦理了一項登山實驗，參加者為男女比例將近各半的二十一名中老年人（平均年齡六十三歲）。不知道是不是因為招募參加者的時候大家覺得「錯過這次機會可能就再也沒機會登上常念岳了」的關係，出乎意料地一下就額滿了，其中也有雖然長年就住在山腳下的松本市卻從來沒有登上過常念岳的人。在這些參加者中，有一位六十五歲的男性A先生（體重70公斤），他在數年前從公司退休後，在我們以中老年人為對象所開設的健康運動教室「熟齡體育大學」（後述）中擔任十分重要的職務，這次在登山實驗招募參加者的時候也幫了我非常多的忙。

圖1（20頁）所記錄的就是A先生以自己喜好的步調登山時，每分鐘登山所需的氧氣消耗量、心跳數以及登山高度的變化。行程的第一天從一之澤登山口（標高1300公尺）沿著一之澤前往目的地常念小屋（標高2450公尺），背負5公斤的行李向上攀登，第二天則是從常念小屋不帶行李登上常念岳山頂後，回程走回常念小屋再背負5公斤的行李下山（照片3）。事前所進行的體力測定中，以最大氧氣消耗量做為指標測定A先生的心肺耐力為35mL／kg／分鐘，這

〔照片3〕常念岳登山實驗

個數值和同年齡層的平均值比較起來，A先生屬於有體力的一方。

登山者的水分、飲食都由我們準備，並從剩餘量計算出登山者在登山過程的水分和能量攝取量。另外也在登山口和第一天的常念小屋分別測定登山者的體重，推估登山過程中的出汗量。而登山過程的能量消耗量則利用攜帶式身體活動量檢測儀的測定值來推估氧氣的消耗量。登山時的心跳數變化則是使用攜帶式心電圖進行記錄。此外，雖然從登山口到小屋的高度落差為1150公尺，但為了便於了解，以下都以1000公尺進行計算。

● 登山所造成的疲勞程度？

讓我們來看一下圖一了解A先生的登山過程。像A先生一樣體重70公斤的成年人，安靜狀態下的氧氣消耗量為每分鐘350mL。開始登山後，A先生的氧氣消耗量達到1100mL，大約

登山當天的天氣為陰天，主要為樹林帶的登山道大致上均為無風狀態，平均氣溫為25℃，濕度50%，抵達小屋時氣溫為10℃，濕度50%。

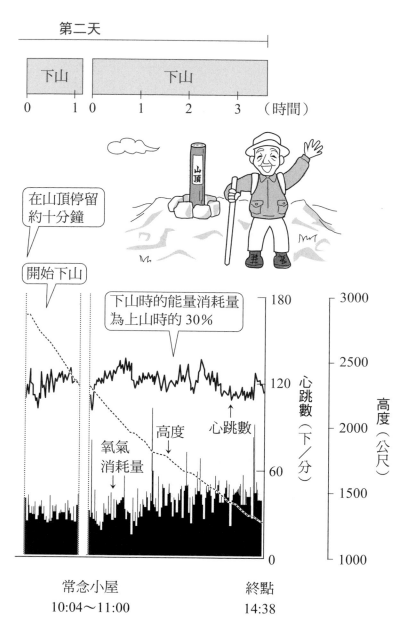

〔圖1〕體重 70 公斤的 A 先生在背負 5 公斤行李的情況下，進行兩天一夜的常念岳（2857 公尺）登山活動時，所呈現的能量消耗量（氧氣消耗量）與心跳數的變化。

常念岳登山實驗

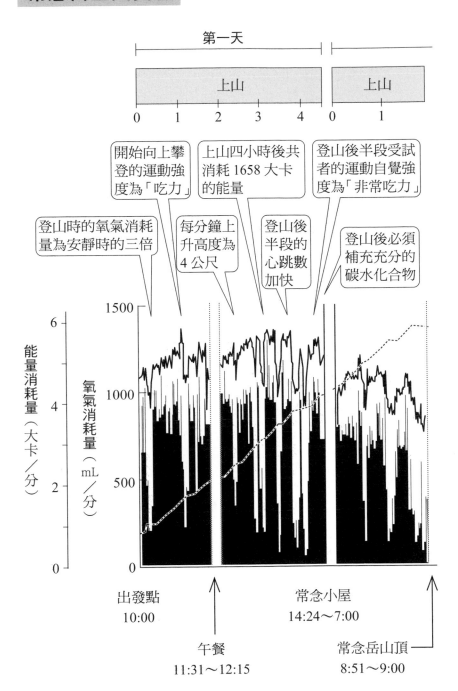

第一天

上山

0　1　2　3　4

上山

0　1

開始向上攀登的運動強度為「吃力」

上山四小時後共消耗 1658 大卡的能量

登山後半段受試者的運動自覺強度為「非常吃力」

登山時的氧氣消耗量為安靜時的三倍

每分鐘上升高度為 4 公尺

登山後半段的心跳數加快

登山後必須補充充分的碳水化合物

能量消耗量（大卡／分）

氧氣消耗量（mL／分）

出發點
10:00

午餐
11:31～12:15

常念小屋
14:24～7:00

常念岳山頂
8:51～9:00

消耗安靜時的三倍氧氣量。由於這個數字並不包含安靜時的氧氣消耗量，所以若再加入的話，所

消耗的氧氣量共 1450 mL，相當於安靜狀態下的四倍。

由於登山前以最大氧氣消耗量做為指標測定A先生的體力為 2450 mL，所以可以從A先生

登山過程中，推估氧氣消耗量來計算A先生的運動強度，也就是 1450 mL除以 2450 mL等

於59%。換句話說，A先生是在負荷59%的最大體力下進行了約四個小時的運動。

通常擁有這樣體力的人在進行速度每小時四公里的步行運動時，其運動強度為最大體力的

40%。所以以A先生的數值來看，等於是用1.5倍的強度在運動，也就是相當於以每小時六公

里的速度步行了四小時。從這個角度來看，可看出登山的運動負荷量相當地高。

A先生從十點開始登山，內含四十四分鐘的午餐時間，在四小時二十四分鐘後抵達常念小屋。

仔細觀察圖1可以發現，開始登山後的一個小時內A先生還很有體力所以不常休息，但到了最後

一小時或許因為體力耗盡，休息的次數變得非常頻繁。這一點也可以從A先生的腳步和呼～呼～

的喘息聲聽出來。

●登山過程中會消耗多少能量？

對了，從氧氣消耗量還可以算出A先生的體內消耗掉多少的葡萄糖和脂肪，並進而計算出消

耗多少能量。

由於計算過程較為複雜，我將詳細的算式列在書末的附錄 **1**。根據算式，每分鐘糖分的燃燒率為2‧04大卡，脂肪為4‧87大卡，合計每分鐘為6‧91大卡。也就是說，四小時（240分鐘）的登山行程中，A先生的能量消耗量為6‧91（大卡／分鐘），240分鐘約1658大卡。由於這個數字也包含有安靜狀態下的能量消耗量，假設安靜時的數值為每分鐘消耗一大卡，也就是四小時共240卡，減掉這個數值後，表示A先生向上攀登的四小時內，實際的所需的能量消耗量為1418大卡。

● **有多少熱量是用在「向上攀登」？**

A先生在第一天的行程中，以每分鐘上升高度4公尺的速度登山，這個時候有多少能量是用在取得高度呢？也就是不管「水平移動」，而是指用在「垂直移動」的能量消耗量。這一點可從A先生取得高度的能量來推算。

先省略掉詳細的計算過程，實際上A先生取得高度所需的能量為每分鐘0‧81大卡，四小時共194大卡，而因為總消耗能量為1418大卡，所以取得高度所需的能量佔總消耗能量的14％。

為了「取得高度」而使用掉14％的能量，或許會讓人覺得比想像中少得多。但其實汽車所使用的汽油中所含的化學能量裡，用在讓車輛跑動的最多不過20％而已，而且考慮到這次的計算並

没有纳入水平移动所需的能量消耗量，這個數值可說是很妥當的。

● 體溫的上升

A先生和同伴在標高 1700 公尺附近與鳥帽子澤的匯合處用午餐，這個地點因為是之前樹林帶登山道的終點，視野會突然擴展開來，所以大部分登山客都會選擇在這裡用午餐，是很適合的用餐地點。午餐是由我們所準備的飯糰、營養補充品和飲料，用餐完畢後如有剩下我們也會紀錄下來。若是平常的登山活動，通常這種時刻也是大家展示自家製作的便當、各種拿手小菜或甜點的時刻，但因為這次是實驗性質的登山活動，所以也只能請大家忍耐了。

吃過午餐，A先生的第一天登山行程進入後半階段。一之澤的道路逐漸變窄，而且上坡的坡度也開始愈來愈陡峭。

下午的行程開始兩小時後，不論A先生的上山速度和氧氣消耗量有沒有產生變化，和剛開始登山時相比，A先生每分鐘的心跳數快了30下左右。看到這裡的讀者，或許會猜想這可能是高山上的低氧環境或愈來愈陡峭的上坡所造成的影響。這或許是原因之一，但卻不是唯一的原因。應該說，我認為體溫的上升才是主要原因。這是因為體溫（腦溫）只要上升0.1°C就會讓每分鐘的心跳數增加5下左右。而心跳數的增加與運動者的運動自覺強度（疲勞感）有很強的相關性，這一點在後面還會加以敘述。

24

登山時體內會有超乎想像的大量產熱反應，這會促使體溫上升、心跳數增加，而這一點就是造成登山者感到疲勞的原因（細節可參考書末附錄 **2** 的人體散熱量計算公式）。

● 中老年人特別不服輸？

本次實驗的登山隊包括研究工作人員在內總共將近三十人，所以是呈現一列的方式進行登山。這樣一來，體力好的人一定會走在體力差的人前面。而領先隊伍都會體諒落後隊伍的體力，等確定他們沒事後才出發，於是就會讓休息時間拉長，這樣等落後隊伍抵達時，領先隊伍剛好也已經恢復體力到可以再次率先出發。

然而從落後隊伍的登山者看來，就會變成好不容易追上領先隊伍了，他們卻又馬上出發。這麼一來，落後隊伍的人就會雖然覺得「想要好好休息」，但又因為「同伴還在前面等我」而覺得有些內疚，導致很難平心靜氣地好好休息一段時間。這樣的結果就是，體力差的人在整個登山過程中休息時間過短，沒有配合自己的體力，變得用稍微緊迫的速度進行登山。這種情況經常發生在人數較多的登山隊裡。

以本次的登山行程來說，標高 2000 公尺處的登山道有一個橫穿過一之澤的地方，那裡有最後的補水站，再往上一直到常念小屋則是一段被稱為「胸突八丁」的最後陡坡，這一段到目的地常念小屋的上坡高低落差超過 200 公尺，而且都是曲折的森林小路。

伯格指數	感覺
6	
7	非常輕鬆
8	
9	很輕鬆
10	
11	輕鬆
12	
13	稍微吃力
14	
15	吃力
16	
17	很吃力
18	
19	非常吃力
20	

〔表1〕伯格指數（運動自覺量表）

稍微落後領先隊伍的Ａ先生，想到自己「還差一點就可以追上」，就一邊胡思亂想著「領先隊伍八成已經抵達小屋，邊喝著生啤酒邊從稜線眺望著槍穗高的景緻了」，眼中出現了想要再加一把勁的眼神。最後終於帶著濃濃的疲倦神色，在四個多小時後結束攀登行程，抵達了常念小屋。

實際上從Ａ先生後半段登山行程的資料來看，所產生的體熱漸漸超過散熱速度，體溫應該也上升了0.2～0.5℃。由於體溫上升的關係，在第一天登山行程中的最後一小時，心跳數增加了30下，可想而知Ａ先生此時一定覺得非常疲勞。

疲勞感可用運動者的運動自覺強度來顯示，因此在這裡我們來一起推算Ａ先生在登山過程中的運動自覺強度。

表1的運動自覺強度又稱為伯格指數（Borg scale），將運動強度的「吃力感」數據化。以二十歲年輕人每分鐘心跳數的十分之一為分數，7～8分為「非常輕鬆」，19～20分為「非常吃力」。不同年齡的最高心跳數可用「220－

年齡」來表示。也就是說如果是二十歲的人，最高心跳數為「220－20＝200下／分鐘」，此時的伯格指數為20也就是「非常吃力」。另一方面，如果是六十歲的人，最高心跳數則為160下／分鐘，再換算為二十歲的數值求出伯格指數（計算公式可參考附錄❸）。而伯格指數的最低值之所以為6，則是忽略年齡，假設安靜時的心跳數為60下／分鐘訂出來的。

以A先生（年齡六十五歲）的情況來看，開始上山的心跳數為120下／分鐘，若換算成二十歲年輕人的心跳數則為148下／分鐘，根據表1即表示感到「吃力」。

接下來到了登山後半段的過程中，心跳數更上升到150下／分鐘，因此以同樣的計算方式算出為193下／分鐘，根據表1為感到「非常吃力」。由此可知，A先生在第一天登山過程的最後一小時裡，是一邊感到「非常吃力」一邊進行登山的。

或許有些人會覺得，為什麼要這樣「非常吃力」地登山呢？這樣不是很危險嗎？將速度放慢，以更慢的步調登山不是比較好嗎？我也是這麼認為。可是就如同前面所說的，這應該是一種「不想給一起登山的同伴添麻煩、不想輸給別人、必須按照表定行程進行」等心態作用下的結果，而這種心態在年輕人身上比較少見。

好了，總算抵達常念小屋了，在那裡，拂面而來的是山脊對面的高地所吹來的舒爽涼風，將每位參加者額頭上的汗水都吹乾了。在小屋的陽台上，可以悠閒地飽攬槍岳和穗高的景色。只是對A先生有些不好意思，因為本次登山並沒有準備生啤酒。

● 下山時的能量

A先生等人在常念小屋投宿一夜之後，第二天早上七點開始，幾乎不攜帶任何行李地從小屋出發。大約在兩小時後，平安地登上常念岳山頂。為了配合實驗，大家花了十分鐘從山頂草草地眺望了景色後，開始進入下山的行程。途中在常念小屋休息約一小時，之後則花費約三個半小時的時間抵達登山口。下山時幾乎都沒有在中途休息，而是順利地下降高度。

一般而言，下山時的能量消耗量約為上山時的30％，而實際上，A先生在下山時的氧氣消耗量則是每分鐘不超過300 mL。

不過，大家有沒有想過，為什麼下山會產生消耗能量的現象呢？

坦白說，這個問題我一開始也不知道。例如從辛苦登上的山頂利用滑翔傘之類的工具跳下來的話，因為不需要做出會用到肌肉的動作，所以幾乎以安靜時的能量消耗量就可以降落。若用極端一點的例子，當我們從高處掉到低處時，會根據萬有引力定律下降，除了放出位能之外，應該不需要多餘的能量。以A先生的情況來說，在三個半小時多的下山過程裡，儘管會因為登山而取得的位能194大卡全部釋放出來，但為了完成下山的動作，還是消耗了350多大卡，將近位能兩倍的能量。

究其原因，這是因為在下山過程中，雖然是一邊將之前獲得的位能釋放出來一邊下降高度，

但若是一口氣釋放出來，下降的衝擊可能會對人體造成傷害，所以必須盡可能地用緩慢的速度下降，藉由膝蓋肌肉的黏性與彈性吸收衝擊力。以前曾流行過一種彈簧圈的玩具，把它放在樓梯的最上層讓它往下掉落一階產生韻律感後，就會連續地下樓梯直到最後一層，不過人體的肌肉與彈簧不同，必須要有能量才能維持肌肉的黏性與彈性。

在運動生理學的領域中，此種肌肉的動作稱之為「離心運動」，肌肉雖然處在收縮狀態，但並不對外界作功。例如我們過去在小學如果做壞事的話，會被被處罰去走廊拿著裝水的水桶罰站，此時水桶不論是掛在樹枝上還是提在手上，從外界看起來都是一樣的現象。而肌肉沒有對外界作功的部分，位能會全部在肌肉內轉成熱而散失。據我所知，若想要了解此時的能量消耗量，目前僅能用氧氣消耗量來進行測定。

我在學生時代時曾邀請過某個女同學一起去登山，結果她對我說「我無法理解登山的人心裡在想些什麼，就算登上了山，之後不是一定還得下山嗎？」而拒絕了我。這位女生漂亮地猜中了登山過程中無謂地獲得位能然後再散失的原理呢。

● 登山的速度

那麼，讓我們來一起整理一下到現在為止已知的實驗結果吧。

❶ 在夏季、氣溫10～25℃、濕度50％的環境下，我們進行了一項以中老年人為對象的登山實驗，行程為從標高1300公尺的登山口到標高2450公尺的常念小屋。

❷ 若以最大氧氣消耗量為心肺耐力的指標，參加人員中A先生（六十五歲）的消耗量為35mL／kg／分鐘，與同年齡層的平均值相比，屬於較有體力的那一方。

❸ A先生背負5公斤的行李，花費四個小時向上攀登了1000公尺。

❹ 扣除安靜時的能量消耗量，攀登1000公尺所需的實際消耗能量為1418大卡，若一碗普通飯碗的飯熱量為150大卡，相當於九碗飯的分量。

❺ 下山時的能量消耗速度相當於登山時的30％。

❻ 若維持相同的速度，心跳數會從一開始的120下／分鐘慢慢上升，到行程的最後一小時會上升到150下／分鐘。這對中老年人來說是感到「非常吃力」的運動強度，而體溫上升有可能是原因之一。

根據以上的全部結果，我們可以得知，雖然登山所需的每單位體重總能量消耗量不會因個體不同而有所改變，但登山的速度則與個人的體力息息相關。

舉例來說，大學時參加運動社團的學生大多擁有很高的最大氧氣消耗量，若假設為60mL／kg／分鐘，則在本次實驗的登山過程中只需要花費A先生60％的時間，也就是只需要兩小時二十分

30

何謂登山所需的體力

鐘就可以完成。這一點在減少登山的風險方面也具有許多的優點。

由此可知，體力與登山之間有緊密的關係，那麼所謂的體力到底是什麼呢，以下將分別由「心肺耐力」和「肌力」兩方面來論述。

● 心肺耐力

心肺耐力可用每分鐘的氧氣消耗量來表示。就好比汽車引擎的大小，引擎大的汽車不用說馬力當然也很大，因此即使是險峻的山路也可以在短時間內通過。由於人類無法像汽車一樣取出引擎來測量容量，因此只好利用每單位時間內能夠燃燒多少燃料來進行測定。也就是說，隨著運動時肌肉所需能量的增加，所需的氧氣也會增多。

氧氣在進入肺臟後，溶入血液，經由心臟的幫浦作用運送到肌肉。此時的氧氣會用來合成名為三磷酸腺苷（ATP）的化學物質，做為肌肉收縮的能量來源。因此每單位時間內有多少氧氣能夠輸送到肌肉，就有多少氧氣能夠利用，藉此來推估出引擎的大小。

簡單來說，心肺功能愈強、血氧濃度愈高、肌肉產生能量效率愈好的人，心肺耐力就會愈強，即使在陡峭的登山道也能長時間地持續向上攀登。心肺耐力在二十幾歲時會達到高峰，之後每增加十歲就會下降 5～10%。換句話說，和二十歲的時候相比，四十歲的心肺耐力下降了 10%，六十歲時更下降了 20%。由於一般沒有運動習慣的二十歲日本男性其最大氧氣消耗量為每公斤體重 40 mL／分鐘，因此到了六十歲時，則會下降到 30 mL／分鐘。

所以配合年齡選擇登山目標，在某種意義上來說是很正確的。如果真的不願放棄超越自己年齡所能負荷的登山目標，那就應該設定更多的登山時間，來彌補體力下降的部分。

● 肌力

如果說心肺功能就像車子的燃料幫浦，那肌肉應該更可用狹義的引擎來比喻。骨骼肌的「收縮能力」，可大致分成「收縮力」、「力量」和「肌耐力」三類。

骨骼肌的最大收縮力，與其橫斷面積成正比，每一平方公分可發揮 2．5～3．5 kg 的肌力。骨骼肌的橫斷面積如果為 150 ㎠ 的話，那麼就可期待他能發揮的最大肌力為單腳 525 kg。不少登山電影中會出現那種渾身肌肉的演員能夠輕易地攀登上極為困難的垂直岩壁，所靠的就是這種收縮力，讓他們在進行攀岩等動作時可以發揮出瞬間爆發力。

不過肌肉多的話，體重也會相對增加，而實際上活躍於攀岩現場的卻經常是體型偏瘦的人，這是

32

因為攀岩這項活動十分要求身體的柔軟性和良好的平衡感。

另一方面，在實際的攀岩現場，有時需要數個小時、某些情況下甚至需要好幾天才能成功完成攀岩。此外在攀岩途中，也有可能遇到落石或雪崩等必須快速通過攀岩路線的情況。在這種時候攀岩者需要的，就是肌肉的「力量」。「力量」通常用每單位時間內肌肉的作功量（kg·m／分鐘）為表示單位，例如在1分鐘內將質量1公斤的物體舉起1公尺高，所使用的力量即為1kg·m／分鐘。在本次的登山實驗中，花費4小時讓身體和行李上升1000千公尺，主要就是下半身肌肉的力量。發揮力量的主要肌肉稱之為速肌，這種肌肉整體來說就像雞肉一樣偏白色，不用消耗很多氧氣就能發揮很強的肌力，但特徵就是容易疲勞。例如田徑賽中200～400公尺的短跑選手就擁有高比例的此種肌肉。

最後的「肌耐力」是利用運動員可持續多久某固定作功量的運動來進行評估，若應用到登山活動，則是沿著山脊長時間縱走的能力。也就是說「肌耐力」的作用在於讓肌肉能夠長時間持續發揮固定的力量，而肌耐力強的肌肉被稱之為遲肌，顏色則是像牛肉一樣偏紅色。

肌耐力的強弱，倚賴的是每單位重量的骨骼肌內所儲存的肝醣量。舉例來說，攝取一般食物的運動選手其大腿四頭肌內儲存的肝醣量為每公斤肌肉18g的話，相對地攝取高碳水化合物食物的選手，則可增加到33g，而相反地，若攝取的是高脂肪（低碳水化合物）的食物時，選手的肝醣儲存量則會下降到6g。

實際上，若是對這些選手以最大氧氣消耗量75％的運動強度（一般馬拉松選手的相對運動強度）來測定他們持續運動直到感到精疲力竭的時間，會發現選手間有著很大的差異。有報告指出，相對於攝取一般食物的選手為120分鐘，攝取高碳水化合物食物的選手可延長到240分鐘，相反地攝取高脂肪食物的選手則會縮短到85分鐘。

此外，這裡所提到的「肌耐力」在發揮時需要有氧氣的供應，因此會受到負責將氧氣送到肌肉的心肺功能所影響。

體力的能量來源是什麼

● 肌肉的「燃料」是什麼？

就像汽車需要汽油一樣，肌力也需要有能量的供應才能發揮，不過人體的情況還要再更複雜一些。理由是在骨骼肌內充當汽油角色的三磷酸腺苷（ATP）儘管會當作收縮時的能量來使用，但體內的儲存量卻不多，因此當人體開始運動後，體內所蓄積的肝醣和脂肪也會開始轉換成ATP。

34

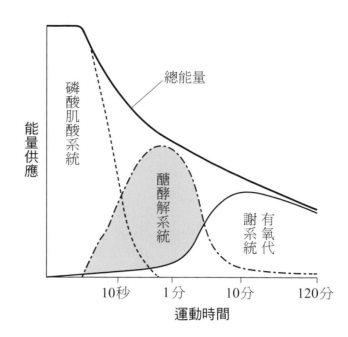

〔圖2〕肌肉收縮時的能量供應系統。體內依序使用磷酸肌酸系統、醣酵解系統和有氧代謝系統所產生的能量。

運動開始後，體內會藉由被稱為「代謝路徑」的化學反應來製造ATP。代謝路徑有三種，根據運動時間的長短參與的路徑會有所不同（圖2）。也就是說，運動開始的15秒內透過磷酸肌酸系統，接下來的1分鐘透過醣酵解系統，再之後則透過有氧代謝系統來補充ATP。

從能量供應的速度來看，磷酸肌酸系統的速度遙遙領先，接下來才是醣酵解系統和有氧代謝系統。因此在例如攀岩這一類需要強烈肌肉收縮的活動中，使用的就是磷酸肌酸系統，而短時間攀登完陡峭坡道這種需要大量肌力的活動時，使用的則是醣酵解系統，至於長時間沿著緩坡縱走不須太多肌力的步行活動，所使用的則是有氧代謝系統。

接下來針對各個系統再稍做詳細說明。

圖中標示：

總能量

磷酸肌酸系統

能量供應

醣酵解系統

有氧代謝系統

10秒　1分　10分　120分

運動時間

（1）磷酸肌酸系統

磷酸肌酸系統就像油電混合車的電池一樣，肌肉收縮時為了避免 ATP 不足，會在肌肉內快速供應能量，不過體內所貯存的磷酸肌酸並不多。當運動開始時的 5～6 秒先將肌肉內的所有 ATP 消耗完畢後，再之後的 5～10 秒磷酸肌酸系統所提供的 ATP 也會被消耗完畢。

舉例來說，在百米短跑、跳水、跳遠、美式足球中的衝刺、舉重等運動中，運動員所利用的就只有這個系統。

（2）醣酵解系統

磷酸肌酸系統所貯存的 ATP 使用完畢後，立刻接替它補充能量的代謝系統為醣酵解系統。

以登山的情況來說，當遇到可能有落石或雪崩等危險地區而必須快速通過時，登山者利用的就是這種能量代謝系統。在醣酵解系統內，肌肉內所貯存的肝醣所含的葡萄糖成分，會在不消耗氧氣的狀態下代謝成為乳酸。

醣酵解系統的特徵就是產生 ATP 的速度是後述有氧代謝系統的 2．5 倍，能夠供應肌肉快速收縮時所需要的能量，因此運動剛開始或進行高強度運動時，此系統可做為能量供應來源。不過因為此系統製造 ATP 的效率極低，而且所生成的乳酸會造成疲勞，一旦肌細胞內蓄積乳酸後，會妨礙肌肉的收縮。所以在使用最大肌力的運動中，醣酵解系統所能供應的能量維持 30～40 秒

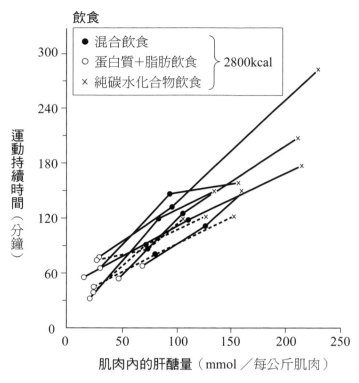

飲食

- ● 混合飲食
- ○ 蛋白質＋脂肪飲食　⎱ 2800kcal
- × 純碳水化合物飲食

運動持續時間（分鐘）

肌肉內的肝醣量（mmol ／每公斤肌肉）

〔圖 3〕肌肉內的肝醣含量可決定持續做「稍微吃力」的運動時間長短。運動前若攝取純碳水化合物的食物，可讓肝醣量增加並延長運動持續時間。

就達到極限。

利用醣酵解系統的運動，除了登山之外，還包括棒球中的跑壘、籃球、冰上曲棍球中的衝刺、網球、百米游泳競賽、足球等運動。比賽結束後體內所累積的乳酸，會藉由有氧代謝系統使用氧氣將其代謝掉。

（3）有氧代謝系統

能夠更進一步產生 ATP 的代謝路徑，是一種會燃燒醣類、脂肪和蛋白質的代謝系統，若是在相對短時間的運動當中，則會用到醣類和脂肪。

利用此系統的運動又稱為「有氧運動」，因此此系統也稱為「有氧系統」。若以登山來舉例，就相當於登山中的縱走活動。

此路徑會將肝醣和脂肪做為能量來源，只要這些能量來源沒有枯竭，且持續有氧氣供應的話，有氧代謝系統就可以無限制地持續進行下去。不過此路徑製造 ＡＴＰ 的速度和醣酵解系統相比低了40％，並不適合登山途中遇到危險地區必須快速通過這一類需要高肌力進行肌肉收縮的活動。

此外由於需要氧氣，若想要完整利用到肌肉內的此種功能，運動員本身也要有很好的心肺功能。

圖3所表示的是肌肉內肝醣量與運動持續時間的關係圖。運動前的飲食（1）為混合飲食，（2）為蛋白質＋脂肪的飲食，（3）為純碳水化合物的飲食，在進行稍微費力的運動強度時，運動前肌肉內的肝醣量與運動以此圖來表示運動持續時間與肌肉內肝醣量的關係。由結果得知，運動前肌肉內的肝醣量與運動持續時間的長短成正比。

因此為了讓登山更有效率和安全，登山前事先讓肌肉多貯存一些肝醣是很重要的。

● 登山中感到焦躁不安的時候

肝醣也貯存在肝臟裡，在運動中會分解成葡萄糖釋放到血液中後，再進入肌肉裡。肝臟的肝醣主要用來維持血糖濃度，當運動過程中骨骼肌內的葡萄糖不斷消耗而含量開始下降時，血液中的葡萄糖會進入到肌肉內，結果會讓血液中的葡萄糖濃度也開始降低。

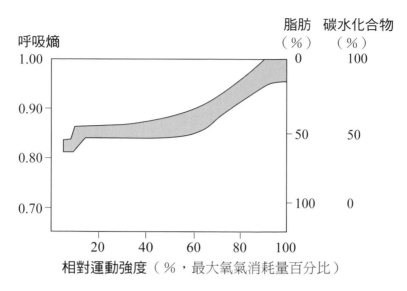

〔圖 4〕個人從事最大氧氣消耗量不同百分比的運動強度時，所消耗的碳水化合物及脂肪的比例變化。愈是激烈的運動，就愈不容易消耗到脂肪。

運動剛開始的短暫期間內，肝臟內的肝醣會分解成葡萄糖進入血液，補充血液中的葡萄糖維持血糖濃度。不過當運動持續一段時間後，就會來不及補充而讓血糖濃度開始下降，不久之後腦部也將無法得到充分的糖分供應，隨之而起的就是低血糖症狀，嚴重時甚至可能會讓人失去意識。

登山時經常會碰到這種事，那就是同行者突然出現講話帶刺、情緒急躁，彷彿要挑釁周遭同伴一般的言行舉止。遇到這種情況時的對策就是趕緊增加他的血糖濃度，也就是讓他吃一些甜食。

另一方面，從體內脂肪釋放到血液裡的游離脂肪酸也會進入骨骼肌，而這也是能量來源之一，不過釋放量會隨著相

對運動強度增加而降低。人體在安靜時總能量消耗量的60％來自於消耗脂肪，不過當個人的運動強度達到最大氧氣消耗量的60％（稱為相對運動強度）時，所消耗的脂肪會下降到50％，若再進一步進行60％的運動強度，則只會消耗20％的脂肪（圖4）。也就是說，愈是激烈的運動，愈不能期待由脂肪來供應能量。在這種情況下，能量的供應來源幾乎都是倚賴骨骼肌內的肝醣。

在進行登山活動時有一個很重要的觀念，那就是當相對運動強度愈是上升，能量供應就愈仰賴葡萄糖。而相對運動強度受到最大氧氣消耗量所左右，也就是說，當最大氧氣消耗量比較高的人與比較低的人一同登山的話，比較低的人葡萄糖的消耗速度會比較快。再加上他們原本肌肉量就比較少、肝醣貯存量也比較低，所以他們很快就會進入「燃料耗盡」的狀態而難以持續進行登山活動。這就是我在本書一開始所提到的經驗談。

● 運動中所消耗的肝醣量

那麼，運動中會消耗多少肝醣量呢？下面將以馬拉松選手為例，進行說明。

一般認為馬拉松選手體內貯存的肝醣量在最大的骨骼肌內為500g，肝臟內為100g左右，可以想像一下超市裡販賣的1公斤裝砂糖，就能實際感受到肝醣的分量了。

現在假設一位體重70公斤，最大氧氣消耗量為70mL／kg／分鐘的馬拉松選手，以其70％的運動強度、花費兩個半小時（150分鐘）跑完42·195公里的全程馬拉松後，整個賽程的氧

40

氣消耗量為51萬4500 mL。若假設賽程中的能量來源全是肝醣的話，經過計算賽程中的肝醣消耗量應為684g。也就是說將體內貯存的肝醣量利用到極限的話，可以跑完42.195公里的距離。雖然我不知道馬拉松的距離是根據什麼決定的，但這個距離設定得實在很巧妙。

以上計算是運動員在固定的運動強度下，長跑固定的時間所算出的能量消耗量，但在現實的賽程裡，選手們為了能遙遙領先對手，有時還會進行衝刺，這個時候由於利用的是醣酵解系統，為了製造ATP會以非常差的效率消耗肝醣。再加上如果氣溫偏高，還會讓選手的體溫上升，進而消耗掉更多的肝醣。由於這些原因，賽程中肌肉內有限的肝醣如果利用方式不良的話，就會陷入「燃料耗盡」無法繼續跑步的狀態。這種現象在實際的馬拉松競賽中，通常出現在賽程尾聲超過30公里處，會看到領先隊伍開始變得零零散散，對旁邊的觀賽者來說非常有趣。

接下來來研究一下登山過程中的能量來源。以常念岳登山實驗中的A先生為例，每一分鐘醣類的燃燒率是2.04大卡，脂肪為4.87大卡，合計每分鐘有6.91大卡。因此A先生在上山過程的四個小時內，能量的消耗量為1658大卡。由於葡萄糖所含的熱量為每公克3.7大卡，脂肪為每公克9.4大卡，所以包括行程中的安靜時刻，各自燃燒了132g的葡萄糖和125g的脂肪。從體力與體內肝醣貯存量成正比的關係來看，A先生體內的肝醣貯存量就算高估大概也只有馬拉松選手的40%，也就是200g左右，因此A先生光是攀登上標高1000公尺的山，就會消耗掉將近70%的肝醣。

另一方面，實際在進行登山活動時，行程中除了可能會有陡峭的上坡或下坡，有時還會有需要攀爬懸崖絕壁的情況。這種情況就像馬拉松中的衝刺一樣，有時也必須用超過有氧代謝程度的強度來進行登山。此外，團體登山時，有時還要顧慮同伴，或者是不想輸給同伴中的年輕人而意氣用事，導致登山過程中可能出現勉強自己的情況。因此關於登山中的能量來源，從登山所需時間來看，主要應該為有氧代謝系統，不過根據不同狀況有時也會動用到磷酸肌酸系統或醣酵解系統，換句話說，這都會使用到多餘的肝醣。

馬拉松競賽中無法在途中補充葡萄糖，但登山過程裡卻可以利用途中的用餐時間來設法補充能量，關於這一點在後面還會有所敘述。

4 如何讓體力恢復

● 「肌力的恢復」決定登山的成敗

登山的成功與否，關係到如何在短時間內恢復肌力，而這一點必須仰賴各個代謝系統。

（1）磷酸肌酸系統

磷酸肌酸系統是在進行攀岩等需要瞬間爆發力的運動時會使用到的能量，可以說就和蓄電池一樣，其再度充電也就是讓磷酸肌酸系統完全恢復，一般認為需要 3～5 分鐘。

（2）醣酵解系統

醣酵解系統是運動剛開始的短暫期間內製造 ATP 供肌肉使用的系統。這個時候因為會有乳酸堆積，不久之後肌肉會變得無法收縮。因此為了讓運動持續下去，如何讓肌細胞內堆積的乳酸能盡快地從肌肉中代謝掉就是很重要的課題。

幾乎所有的運動比賽過程中，肌細胞內乳酸的半衰期約為 20～30 分鐘。不過在將醣酵解系統發揮到極限的運動比賽裡，則即使在比賽過後一個小時，細胞內的乳酸濃度也無法恢復到運動前的數值，這就是一種「累到肌肉完全無法動彈」的狀態。

（3）有氧代謝系統

運動結束後氧氣消耗量要恢復到運動前基礎值所需的時間，與運動的強度和時間長短有關，從數十分鐘到數個小時不等。這是因為還必須考慮到運動中所消耗的肌肉內肝醣需要恢復，以及運動過程中遭受損傷的肌纖維在修復時也需要氧氣的參與。

●肝醣的儲存

因運動而消耗掉的肝醣，其恢復過程受到運動後所攝取飲食內容極大的影響，因此若想讓肝醣恢復，在運動後攝取高碳水化合物食物十分重要。這一點在圖5（激烈運動後攝取高碳水化合物食物時肌肉內肝醣量的比較）即可看出。

若運動員以最大運動強度的120%進行20分鐘的自行車運動，大腿肌肉內的肝醣就會完全消耗殆盡。此時若是立刻攝取高碳水化合物的食物，就會得到比之前更高的肝醣貯存量。更進一步地，如果可以在運動後的三天內忍著不吃碳水化合物而只吃脂肪和蛋白質，然後再吃碳水化合物的話，會讓肝醣增加的效果更為明顯。

這是因為當進行「稍微吃力」以上程度的運動後，一旦肌肉從血液中攝入葡萄糖，就會發現肌肉細胞的表面變得有更多的葡萄糖載體。不過這些載體在運動結束後的一個小時就會開始減少，因此必須在運動後的30分鐘內立刻補充糖分，就像某些電玩遊戲在限定時間內的加分模式一樣。而在運動比賽現場，這個原理也以賽前的肝醣超補法（Carbohydrate Loading）等方式，廣泛應用在提高選手的耐力和消除疲勞恢復體力上。

這一點也可應用在登山活動中的飲食菜單上，也就是說，在一天的行程結束後，若能攝取含有充分碳水化合物的飲食，就能得到更多的肝醣貯存量。

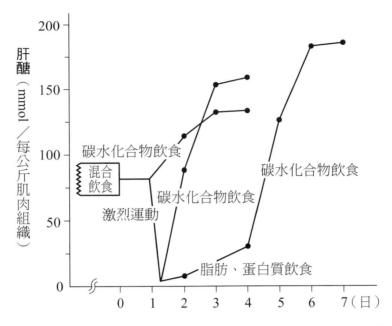

〔圖5〕激烈運動後，攝取碳水化合物飲食與攝取脂肪、蛋白質飲食後再攝取碳水化合物飲食的比較實驗。運動後三日內攝取脂肪、蛋白質飲食，然後再攝取碳水化合物飲食的方式會讓肝醣的貯存量增多。

●筋疲力竭無法馬上恢復

在登山過程中，切忌把自己的肌肉壓榨到筋疲力竭的地步，實際上會變成怎樣的狀態，可參考我在本書開頭敘述過的經驗談。而在這裡我還想再追加一個肝醣被消耗殆盡的體驗給大家看看。

我在學生時期有時會跟著學長們一起去攀岩。京都市郊外的大原三千院附近有一座金毘羅山，經常被京都市內的各大學登山社拿來做為攀岩的練習場。當時很少有學生有車，所以一般都是搭乘公車前往。因為從大學門口出發不到一小時就能抵達，而且在岩場頂端能看

到北山和田園美景，所以我們這些登山社的人經常蹺掉下午的課和同伴一起跑去攀岩。

詳細情形我有點忘記了，總之在鬱鬱蒼蒼的北山杉林間，散布著一些高度約20公尺的岩壁。

每個岩壁都有自己的名稱並根據它們的難易度進行排名，攀岩的人隨著熟練度的提高就會去挑戰更高排名的岩壁。而難度低的岩壁上有很多可以踏腳的岩石突起（立足點）或手可以支撐的岩石突起（把手點），可以說就像攀爬梯子一樣容易。另一方面難度高的岩場則岩石突起不多，即使有也是很小一個。

我在當時選了一個比平常攀岩的難度還稍微高一些的岩壁來進行挑戰。所謂立足點很小，就表示很難長時間站在上面。因此若要在岩壁上固定自己的身體，手就要抓住穩定的把手點，手臂伸直，讓身體全部離開岩壁，腳尖用力踏住岩壁，利用摩擦力防止身體滑落。可是因為我手部的肌肉比腿部細了很多，沒什麼肌力，如果長時間地維持這個姿勢，讓手臂一直支撐著體重的話，手臂肌肉的肝醣一定會急速地消耗而變得無法維持張力。

果然不出所料，我在第一次嘗試時就掉下來了。幸好事先有做好安全措施，用登山繩套住身體，所以掉下來時身體是吊在半空中沒有受傷。只是一旦讓手臂的肌肉筋疲力盡的話，當天就會變得無法再度使出力量，所以只能放到下次再來挑戰了。最後我只能被挫折感包圍下，離開了夕陽下的大原。

那麼到底該怎麼做才正確呢？應該要先將目標岩壁上的把手點和立足點的位置記在腦裡，事

46

先在腦中想好腳和手的動作流程，每個姿勢最長不超過五秒鐘，以帶有節奏感的方式只使用到磷酸肌酸系統來進行攀岩。雖然大家可能覺得這種方式簡直就像電玩攻略本一樣，只有在練習場才會有用，若是到了無法事先得知立足點和把手點位置的真正攀岩現場，根本就派不上用場。可是如果能把這種盡可能快速攀岩的韻律感學會的話，即使到了真正的攀岩現場，對於節省肌肉內肝醣的消耗量應該還是有所幫助的。

為了能夠安全地登山，多加注意體內肝醣的相關事項是非常重要的。

第

2

章

實踐
科學登山術

MAP

配合體力訂出適合的登山計畫

1 體力會隨著年齡增長而衰退

我在一九九六年的夏天前往信州大學赴任，當年我正好四十二歲。當時因為一九九八年要在長野縣舉辦冬季奧運，所以長野縣內對於運動相關事項的關注也提高了不少。而信州大學醫學院也在文部科學省（譯註：相當我國之教育部）的推動下，成立了國立大學醫學院中全國第一個運動醫學的課程講座，並隨之向全國各地公開招募人才。當時的我一看到這個訊息，直覺感受到「這完全是為我量身訂做的職位」。回想起學生時期與登山社同伴間的種種回憶，北阿爾卑斯群山一年四季熟悉的景緻也開始一一浮上心頭，我深深覺得我應該回到那心靈的故鄉。

當時我運氣不錯受到任用，早早赴任的我在前往拜訪當時身為登山社社長的教授時，被委託擔任醫學院登山社的顧問，而這個委託完全正中我的下懷。儘管現在可能也是如此，不過當時全國各大學的登山社真的可說是毫無人氣，幾乎呈現瀕死的狀態，然而信州大學醫學院的登山社裡卻居然有三十名之多的現役社員。社員中有因為小時候被喜歡登山的父母經常帶著爬山而選擇信州大學就讀的學生，也有父母對登山熱愛之情的學生。

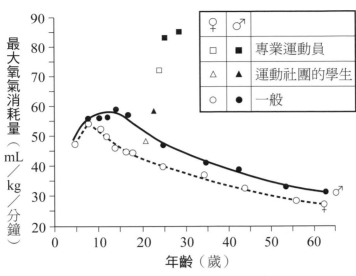

〔圖6〕最大氧氣消耗量隨年齡增長產生的變化

我擔任醫學院登山社顧問的任務之一，就是同時要擔任在常念岳山上開設的「信州大學醫學院登山社夏季診所」的診所所長。雖說身為所長，但我也不需要常駐在診所內，只要在每年七月下旬診所開始營業和八月下旬診所結束營業時，挑一個時間前往診所和常念小屋的擁有者致意就是我主要的工作了。而負責診所內醫療工作的人員，都是現役的優秀登山社社員，所以完全沒有問題。因此每年夏天，我只要登山前往診所就好。

當初前往信州大學赴任時，年齡四十歲左右的我從登山口到診所，大約要花三小時的時間上山。然而在十年之後，變得要花三個半小時的時間才能抵達，也就是說，我的體力下降了17％。

圖6所顯示的是年齡與最大氧氣消耗量之

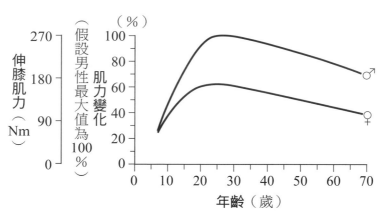

〔圖7〕伸膝肌力隨年齡增長產生的變化

間的關係。從圖6可得知我們的心肺耐力會在十五～

十六歲之間達到巔峰，之後每增長十歲就會下降10mL／

kg／分鐘。根據圖中曲線，四十歲時最大氧氣消耗量

為40mL／kg／分鐘，到了五十歲則下降到35mL／分

鐘，也就是體力會下降13％。我到診所的登山時間之所

以會拉長，應該就是典型的隨著年齡增長體力會逐漸衰

退的關係。

這種體力衰退主要是因為下肢肌力變差的關係。圖

7顯示的為年齡與伸膝肌力的關係。因年齡增長而出

現的肌力變化，若將二十五歲的水準假設為100％

（270Nm），到了三十五歲時會下降5％，之後年齡

每增加十歲就會下降10％，到了六十五歲時則下降到

70％。伸膝肌力衰退的原因並非只因為運動不足，就跟

頭髮會變白、肌膚會出現皺紋一樣，這也是老化現象之

一，稱之為「肌肉減少症」（Sarcopenia）。

伸膝肌力的衰退會讓日常活動量減少，因此心肺功

52

能的負擔也會跟著減低，導致最大氧氣消耗量下降。由於這種現象會花上好幾年慢慢地發生，因此幾乎所有人都不自覺產生症狀，且依舊覺得「自己還很年輕」，而登山之所以會遇難經常與這種「天大的誤會」有關。

順帶一提，當這種肌力下降到二十歲水準的 30% 以下時，就會對日常生活造成障礙，形成無法自立生活、需要有人看護的狀態。

● 適當的行李重量

表 2 顯示的是最大氧氣消耗量與行李重量對攀登過程所造成的影響。相對於最大氧氣消耗量與行李重量的，則是登山者以「稍微吃力」（13 分）的強度攀登上山時的每小時登高速度。理所當然的，所攜帶的行李重量佔體重的比例愈大，體力會愈容易下降，登高速度也會減慢。因此盡量避免攜帶多餘的行李是登山時的鐵則，即使是水和食物也沒有例外。

本表的計算是參考 A 先生在常念岳登山時的表現製作而成，水平移動距離 1000 公尺時上升的高度為 300 公尺，也就是坡度為 3／10。若是以「稍微吃力」的強度攀登比常念岳坡度還要陡的山岳時，因為只須步行較短的距離就能獲得固定的高度，因此上升的效率會提高，每單位時間內的上升高度變大，亦即登高速度也會更快。

在實際的登山活動裡，遇到陡坡時通常會設計成蜿蜒曲折的登山路線，也就是最後登山客都

最大氧氣消耗量（mL／kg／分鐘）	行李重量（％，佔體重之百分比）				
	0%	10%	20%	30%	40%
10	75	68	60	53	45
20	150	135	120	105	90
30	225	203	180	158	135
40	300	270	240	210	180
50	375	338	300	263	225
60	450	405	360	315	270

個人最大氧氣消耗量與登高速度（公尺／小時）間的關係。例如最大氧氣消耗量為 40mL／kg／分鐘的人，不帶任何行李以感覺「稍微吃力」的速度登山時，每一小時可上升 300 公尺。行李重量以體重的百分比表示，若為體重 70 公斤的人，10% 的行李重量等於 7 公斤。

〔表2〕配合自身體力的適當行李重量

是走在某個固定坡度的山路上。相反地若是山路的坡度較低時，想要達到一定的高度就必須步行更長的距離，效率也會變差。極端的情況下，若是走在坡度為零的登山路線，則獲得高度的效率也為零，所以所需時間就會變成無限大。雖然實際上應該沒有坡度為零的山脈，但若是走在趨近水平的山路時，可參考自己日常訓練時的步行距離與時間的關係。總而言之，大家可將表2當作登山者走在一般的登山路線時所需時間的參考標準。

那麼如何來利用這個表格呢？假設現在我們訂了一個登山計畫，要在實質攀登時間為五小時的情況下團體登上某座 1000 公尺高度的山脈，登高速度為每小時 200 公尺。首先根據表2，如果是最大氧氣消耗量為 20mL／kg／分鐘的人，因為即使不帶任何行李也只能每小時上升 150 公尺，由此可知團員的最大氧氣消耗量一定要超過這個程度。

接下來，如果登山計畫中會在小屋住宿一夜的話，由於行李通常會是 5 公斤左右，因此若是體重 70 公斤的人就佔了 7％，為了方便計算我們把行李重量假設為體重的 10％，這麼一來最大氧氣消耗量為 30 mL／kg／分鐘的人每小時能夠上升的高度為 203 公尺，因此要登上 1000 公尺的話可以花費不到五小時，若是 50 mL／kg／分鐘的人則花費不到三小時。

儘管如此，若是團員各自依照自己的體力，以自己喜歡的速度登山的話，整個團隊就會七零八落，不但糟蹋了難得成隊登山的樂趣，而且在安全方面也會造成問題。雖然也可以請體力好的人幫體力較差的人拿行李，但因為這種程度的行李通常都是私人物品，有些人可能會不好意思讓別人幫忙拿。因此在這種情況下，登山所需時間要根據團隊中體力最差的人來決定。通常可以讓體力最差的人走在最前面，體力好的人跟在最後面，呈現一列縱隊登山。如果整體來看，行李相對較輕、登山計畫的時間充裕、團員間的體力沒有顯著落差的話，這種可說是最好的登山方法。

而現實中「讓體力較差的人走在第一或第二個」也的確是廣為推薦的登山方法。

那麼，如果是登山時間有限、團員間體力有落差、甚至是沒有要在山小屋住宿所以必須帶著帳篷、食材、炊煮用具、寢具等行李登山時，要怎麼做才好呢？像這種在山上住宿一晚的場合，團員的行李平均大概有 15 公斤重。現在假設團員為最大氧氣消耗量分別為 30 mL／kg／分鐘和 50 mL／kg／分鐘的兩個人，背著行李一同攀登 1000 公尺的山。此時如果讓體力差的人背 5 公斤、體力好的人背 25 公斤的行李的話，就可以讓兩人用幾乎同樣的速度、同樣的吃力感登山，而登山

所需的時間也可以和前面一樣在五小時內完成。

5公斤和25公斤的行李大小完全不一樣，或許乍看之下會覺得很不公平，但若是考量到登山的速度和安全性，則是很合理的選擇。當團員間體力落差較大時，若要用行李量來進行調整的話，「幫你多拿一些行李」這樣的程度是不夠的。

2 自身體力的測定法

到目前為止所提到的內容，相信可以讓大家了解到決定登山能力的最重要指標，就是個人的肌力和最大氧氣消耗量。那麼要如何測定包括這些指標在內的自身體力呢？在這裡就來介紹如何在現場測定體力的簡單方法。

以A先生為例，他的最大氧氣消耗量為35 mL／kg／分鐘，在常念岳這種坡度的山上，要花費四個小時才能登上1000公尺的高度。如果體力是25 mL／kg／分鐘的人則需要六小時，相反地如果體力是45 mL／kg／分鐘的人則只要三小時。這種登山的所需時間，並非只是由目標山岳來決定，還要視休息時間的長短、如果對天候感到不安時決定撤退的時機等種種因素來進行判斷。

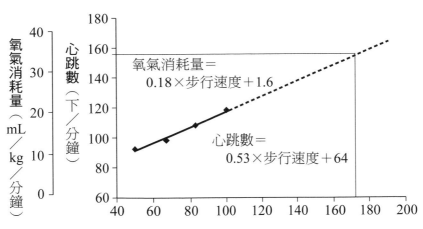

〔圖 8〕中老年人的步行速度與心跳數、氧氣消耗量的關係。當年齡 65 歲的人最大步行速度為 175 公尺／分鐘時，可推算出心跳數為 157（下／分鐘），最大氧氣消耗量為 33 mL／kg／分鐘。

● 測定心肺耐力

最大氧氣消耗量可利用簡單的步行試驗推算出來。圖 8 顯示的為四十二名中老年人在水平跑步機上，分別以 50、67、83、100 公尺／分鐘的速度走路 3 分鐘後，測得的心跳數和氧氣消耗量的平均值。氧氣消耗量是利用呼氣氣體分析儀測定，心跳數則是利用心電圖來測定。並在考慮到跑步機的功能與受試者安全性的情況下，將最高速度設定為 100 公尺／分鐘。

結果顯示，氧氣消耗量及心跳數與步行速度成正比，在 100 公尺／分鐘時，數值分別為 20．0 mL／kg／分鐘及 118 下／分鐘。另一方面，從年齡所推算出的受試者最高心跳數為 220 減去年齡 63 歲等於 157 下／分鐘，以外插法可算出最大步行速度為 175 公尺／分

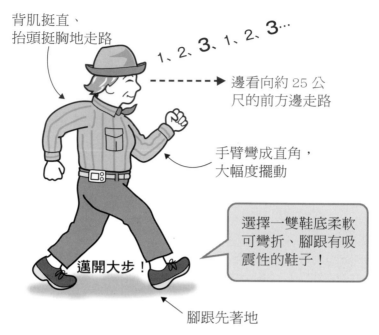

背肌挺直、抬頭挺胸地走路

1、2、**3**、1、2、3…

邊看向約 25 公尺的前方邊走路

手臂彎成直角，大幅度擺動

選擇一雙鞋底柔軟可彎折、腳跟有吸震性的鞋子！

邁開大步！

腳跟先著地

〔圖9〕測定體力時的走路方式

鐘，最大氧氣消耗量為33 mL／kg／分鐘。

利用這個理論，可用以下方法從自己的步行速度計算出最大氧氣消耗量。也就是說，先選擇一個自家附近的運動場或公園等已知距離的路線，用全速走路三分鐘，然後測定最後一分鐘所走的距離。為什麼選最後一分鐘呢？是因為剛開始走路的第一分鐘內，會利用到磷酸肌酸系統和糖酵解系統所產生的能量，還未到達會消耗氧氣的運動強度，要到第二分鐘後才會出現氧氣消耗量的指標。而設定三分鐘的原因則是為了保證數值的確實性，如果嫌麻煩的話只走兩分鐘也可以。

而圖9說明的則是測定體力時的走路方式。

58

① 肩膀放鬆、背肌挺直，目光看向約25公尺的前方（下巴稍微向內收的感覺）。

② 邁開大步行走，腳跟先著地（如果一開始不習慣的話，可邊走邊數1、2、3，數到第三步的時候大步向前踏出，就會很容易抓到邁開大步走的感覺）。

③ 雙手大幅度地前後擺動，可以讓大步向前走的速度更快。

④ 若是一開始就想著要走很快的話，會讓身體姿勢前傾，結果反而無法快速走路，這一點要特別注意。

步行速度 （公尺／分鐘）	最大氧氣消耗量 （mL／kg／分鐘）
40	10.4
50	12.5
60	14.6
70	16.8
80	18.9
90	21.0
100	23.1
110	25.3
120	27.4
130	29.5
140	31.6
150	33.7
160	35.9

用感覺「很吃力」的速度步行三分鐘後，就能從平均步行速度推算出最大氧氣消耗量。

〔表3〕簡易體力測定法。從步行速度推算出的最大氧氣攝取量。

假設讀者為六十五歲，在三分鐘步行過程的最後一分鐘行走距離為140公尺的話，根據圖8心跳數為138下／分鐘，氧氣消耗量為27 mL／kg／分鐘。從年齡推算最高心跳數為前述的「220－65」等於155下／分鐘。

從這裡推算最大氧氣消耗量＝155下／分鐘÷138下／分鐘×27 mL／kg／分鐘＝30 mL／kg／分鐘。

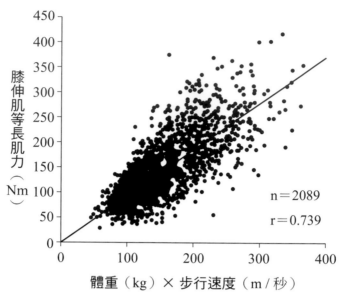

〔圖 10〕25 公尺最大步行速度與體重的乘積與膝伸肌等長肌力的關係。肌力 = 0.914 衝量。

Chart labels:
膝伸肌等長肌力（Nm）
n＝2089
r＝0.739
體重（kg）× 步行速度（m/秒）

● 測定肌力

肌力可利用全力步行試驗測定出來。

在體育館等場所的平坦地面上劃定一條直線距離 25 公尺的路線，然後以全速向前步行。步行方式和前面所說的一樣，但步行時要盡可能地努力增加步數。順便告訴大家，步行 25 公尺所需的時間最長不過 10 秒，所以幾乎只會用到磷酸肌

或者用更簡單的方式，只要用本人感到「很吃力」的快速步伐走三分鐘，就可以從行走的距離推算出「與年齡無關」的最大氧氣消費量。表 3 所列的就是以感覺「很吃力」的步行速度所算出的最大氧氣消耗量。

60

體重 × 步行速度 （kg·m／秒）	膝伸肌等長肌力 （Nm）
50	45
100	90
150	135
200	180
250	225
300	270
350	315
400	360

全力步行 25 公尺距離時的速度乘以體重與膝伸肌等長肌力的關係。

〔表 4〕從 25 公尺最大步行速度推算出的伸膝肌力數值

酸系統的能量。而磷酸肌酸的含量和肌肉量成正比，因此也和肌力成正比。

這個時候的肌力稱為膝伸肌等長肌力，這是指如果把膝關節固定在彎曲 90 度的狀態下，膝蓋要向上踢時肌肉產生的力量，由於肌肉的長度沒有發生變化，所以稱之為「等長」。縱軸為膝伸肌等長肌力，橫軸為體重和最大步行速度的乘積，可看出兩者間是密切相關的。換句話說，

實際上針對中老年人和大學生（合計 2089 人）所得到的測定結果如圖 10 所示。

肌力可用體重和最大步行速度的乘積再乘以一個係數（0·914）求出，這個時候肌力的單位用 Nm（牛頓·公尺）表示。

表 4 所列的是利用這個公式從 25 公尺最大步行速度求出的伸膝肌力推算值。此外因為二十幾歲男性的平均肌力為 270Nm，所以從圖 7 還可求出肌力年齡。舉例來說 A 先生的體重為 70 公斤，若他 25 公尺的最大步行速度為 7 秒，則因為體重×最大步行速度＝250（kg·m／秒），所以可算出肌力為 225Nm。而這相當於五十歲的肌力。

肌力不夠的時候，在下山時會比上山時有深刻的

感覺。而且體重或行李的重量愈重，所需要的肌力就越多。具體來說，肌力除以「體重＋行李重」的值若小於2‧5Nm／kg的話，下山時可能會覺得很辛苦。若A先生的肌力為225Nm，當體重和行李加起來的重量超過90公斤時，算出來的值就會低於2‧5Nm／kg，若肌力為200Nm的話（相當於六十五歲的男性），那就是80公斤以上。如果是這種情形的話，包括減輕體重、減少行李的重量、或是攜帶登山杖，都是可以事前規劃的因應對策。

如表2所示，體重70公斤、最大氧氣消耗量為30mL／kg／分鐘的人，在背負7公斤行李且中途沒有休息的情況下，登上高度1000公尺需要花費五個小時。另一方面如果最大氧氣消耗量為60mL／kg／分鐘的人則只需要花費一半的時間即可完成。如果這兩個人一同去登山的話，就像前面所說的，必須配合體力較差的人的登山步調，行李則盡量分給體力好的人去背，這樣對登山的速度和安全性兩方面都有好處。

此外，中老年人的肌力與最大氧氣消耗量是相關的，也就是說，因為年齡增加會造成肌肉萎縮（肌肉減少症）的關係，三十歲以後每增加十歲最大氧氣消耗量（心肺耐力）就會下降5％～10％。因此為了防止肌力衰退，透過運動訓練除了本來就可以強化心肺耐力外，相反地肌若是為了提升心肺耐力而去進行運動訓練，肌力也會隨之增加。假若團員間能夠「步調一致」，那麼能一同前往的登山目標也可以有更加多元化的選擇。

食物和水分的補充

●應該補充多少水分？？

本章節將針對登山時應攜帶多少的水比較適合來進行說明。

表 5 所列的為不同氣溫與溼度下每小時的排汗量，以 A 先生的常念岳登山為例來進行說明。

也就是說，體重 70 公斤的人背負 5 公斤的行李登上標高落差 1000 公尺的山上需要消耗的熱量為 1658 大卡，假設其中 80％會形成熱散發到體外，則總散熱量為 1326 大卡。

雖然有點硬來，不過在好幾個事先假設好的條件下，如果能計算非排汗性的散熱量，就可以算出總排汗量（細節可參考書末附錄 **2** 的人體散熱量計算公式）。從計算結果得知，如果是在氣溫 5℃、溼度 30％的涼爽環境下進行登山活動時，攀登 1000 公尺的排汗量為 600 mL 左右。

另一方面，如果是氣溫 15℃、濕度 30％的環境，則可預估排汗量為 2300 mL。由於排汗量為 500 mL 以上時會伴隨脫水出現喉嚨乾渴等症狀，因此在前者的環境中幾乎不須補充水分，但若是處在後者的環境，假設登山者攜帶的為容量 500 mL 的水瓶，且登山路線上每隔一定距離有補水站的話，則包括出發時及抵達目的地後共需補充四次的水分。

溼度 (%)	氣溫 (℃)		
	5	15	25
30	150	330	480
40	180	380	560
50	220	460	670
60	270	570	840
70	360	760	1120

假設一位身高 170 公分、體重 70 kg 的人，在無風狀態下背著 5 kg 的行李以 250 m ／小時的登高速度進行登山，並利用衣物調節，讓皮膚表面的平均溫度為 33℃，同時將當時的有效散熱面積控制在氣溫 5℃時佔身體總面積的 40%、15℃時佔 50%、25℃時佔 60%。排汗量以 mL ／小時表示。

〔表 5〕不同氣溫、溼度下的排汗量。

若是行程中都沒有供水站，就必須攜帶足以補充等量排汗量的水分登山。下山時的總散熱量約為登山時的 30%，因此若是前者的環境，開始下山時先將 500 mL 的水瓶裝滿後途中就不需要再補給，若是在後者的環境，就需要補滿一次水瓶。另外，雖然登山途中除了排汗外，水分也會流失在呼氣過程和尿液中，但因為每小時大約各自流失約 25 mL 和 45 mL 左右，比起排汗僅能算是少量。

如果是在連續數天的登山過程裡，則應在晚餐時充分攝取足夠的水分，以免脫水狀態持續到第二天。若想判斷自己是否處於脫水狀態，除了從排尿的頻率外，從尿液的顏色也可看出，若尿液呈現深黃色就有可能表示快要進入脫水狀態，此時不論口渴與否皆應補充水分。

64

● 恢復肝醣很重要

如前面所說的，像A先生這樣體重70公斤的人，當背著5公斤的行李在常念岳這種坡度3／10的山岳登上1000公尺高度落差時，所需要的熱量為1658大卡。其中490大卡的來源為體內的肝醣，剩下1168大卡的來源則是體脂肪。這種情況下所消耗的肝醣量為132g，而體內原本貯存的肝醣為200g，也就是光是上山就花了70%的肝醣。若是考慮到下山時可能會消耗掉的肝醣量，此時體內所餘的能量很可能會不夠使用。

有些讀者可能會覺得，此時使用體內貯存的大量脂肪做為能量來源不就好了嗎？但其實人在進行「有點吃力」的運動強度時，所使用的能量來源中有60%是必須要倚靠肝醣的，再加上如果發生緊急狀態的話，所進行的運動更是會超過「有點吃力」的強度。這個時候即使能夠燃燒脂肪，也還是需要些許的肝醣，因此登山過程中必須要盡量節省肝醣的消耗，並且能補充多少就補充多少。這也是為什麼A先生在登山途中必須要補充肝醣的緣故。

糖分對於恢復肝醣十分有效，實際上當登山途中覺得肚子餓到走不動的時候，只要趕緊吃一些糖果就能補充能量，讓人有再度邁開步伐的力氣。我在學生時代時也真的曾經感受過固力果先生牛奶糖盒子上所寫的「一顆300公尺」的真實滋味。

純碳水化合物食物也沒關係

我在學生時代所屬的登山社，雖然大家的體力都不是很好，但仍希望能和其他大學一樣進行高水準的登山活動，因此社團裡的鐵則就是讓登山行李盡可能地輕便，絕不攜帶其他多餘的食物，也因此我們都覺得只要帶碳水化合物的食材就夠了。換句話說，因為只是一星期左右的登山，並不會有缺乏蛋白質或維生素的症狀，只要下山之後再慢慢補充這些營養即可。學長們經常灌輸給我們的想法，就是與其煩惱要吃什麼，攜帶輕便的行李讓自己有更多的機動力，盡情欣賞雄偉壯麗的景色洗滌自我的「心靈」才是最重要的。

學生時期典型的夏季登山集訓，通常是在劍澤停留一個星期，並在劍岳以攀岩為主進行放射狀的登山活動，之後再分成小組進行一星期左右的縱走行程。總共兩星期分的食物、帳篷、炊煮用具、登山繩等攀登工具全都塞進大型的登山背包，從立山的室堂入山，此時的行李重量就算把食物減少到最精簡，也應該有30公斤以上。背著行李登上劍澤圈谷的露營場之前，那段過了一之岳山莊後的雷鳥澤登陟行程，我到現在都還忘不了。當時的學生都沒什麼錢，我們從京都搭夜間快車抵達富山後，一大早再轉乘富山地鐵及公車進入室堂，這段登陟行程對睡眠不足的我們真的是一大考驗。

我們在集訓過程中，所攜帶的少量蔬菜、水果、培根等食物在第一個星期就已經吃完，剩下

的食物只有碳水化合物和咖哩塊等調味料。既然我們最後都平安下山了，可見只吃碳水化合物應該也不會有任何問題。

不過我們結束縱走行程的時候，總覺得同伴的臉看起來好像有些浮腫，現在回想起來可能不只是曬傷的關係，或許也和蛋白質或維生素不足有關。實際上我們從劍澤經過立山縱走到五色原的時候，在露營場補水站撿到的高麗菜「菜心」，真的非常好吃。不知道是不是從黑四水壩那裡登山上來的「有錢」社會人士登山社團所扔下來的，總之到現在為止我還記得它的形狀和顏色。

● 登山時的飲食菜單

雖然有點久遠，不過四十年前曾有部稍微引起討論的電影《再會吧！白朗峰》（一九七二年，西德），描述義大利的有名登山家瓦特・龐納帝（Walter Bonatti）和數名同伴挑戰白朗峰弗利奈中央柱稜的故事，由於是以紀錄片的方式重現當時的場景，因此在電影拍攝過程中有數名攝影師墜落身亡而成為話題。其實和電影本身沒有任何關係，只是當我看到電影中他們明明花了好幾天攀登柱稜，但身上所背的背包卻出乎意料地小時，覺得十分驚訝。而且電影中也有他們用餐的場景，所吃的只有乳酪、巧克力和可可亞等非常簡單的食物，與當時我們所認知的使用鍋具進行野炊的場景大不相同。

不過就算不使用鍋具，只要有攜帶每單位重量含有高能量的食物就很足夠了。表6所列的為

「要攝取100大卡熱量時需要吃下多少公克的食物?」。登山時的食物,以高碳水化合物食物、體積小(不佔空間)、不含水分、能簡單料理(料理時不會浪費多餘的水)等特性為選用原則。

表格中的白米、麻糬之所以那麼重,是因為食材中還有大量水分,而花生醬、奶油、豬油、咖哩塊的重量之所以那麼輕,則是因為含有大量脂肪。不論如何,根據登山時體內的燃燒比率,最好將菜單的食材比例訂為碳水化合物六成及脂肪四成。

根據前述的原則後,我來說明一下我們的菜單以供參考。「早餐」可吃速食麵或麻糬,理由是這些食物的糖分高、料理過程簡單、容易讓身體溫暖,且心情上也會覺得吃完馬上就可以出發。此外麻糬體積小、好消化,即使吃多了也不會積在肚子裡消化不良,所以可選擇那種一捆一捆的直麵條。雖然在登山開始後的5分鐘內,活動的肌肉就會開始攝入糖分,但早餐結束後的30分鐘是血液中血糖濃度最高的時候,所以早餐所攝取的糖分就足以做為登山過程中肌肉收

由於一般的速食麵比較佔空間,再加上每單位體積的熱量也很高,當作早餐吃完後在行動中也不太容易餓。

縮所需要的能量來源。

「午餐(零食)」則是以進食的方便性為優先,因此可選擇餅乾、麵包(磅蛋糕)、牛奶糖(糖果、葡萄糖錠劑)、巧克力、水果乾等,這些食物最大的優點就是即使在發生緊急狀況的時候也可以邊行動邊吃,而飯糰若是在氣溫太低的時候則是會變得難以入口。

「晚餐」則會在乾燥米、咖哩、燉菜、味噌湯等煮成的湯汁裡加入培根等富含油脂的食物和

要攝取 100 大卡熱量時需要吃下多少公克的食物？

食物名稱	公克
火腿	50
清湯	50
麻糬	44
麵包	38
鹽醃牛肉	38
葡萄乾	31
沙丁魚乾	31
加工乳酪	30
白米	29
義大利麵	28
砂糖	26
可可亞	25
速食麵	24
牛奶糖	24
餅乾	23
咖哩塊	21
凍豆腐	19
巧克力	19
花生醬	18
奶油	14
豬油	11

〔表6〕食物與熱量

乾燥蔬菜。晚餐是登山過程中能夠慢慢補充水分、能量的唯一機會，這個時候攝取到的葡萄糖會用來恢復登山過程中消耗掉的肌肉內肝醣，進而消除疲勞恢復體力，而蛋白質則用來修復登山過程中受損的肌纖維，能有效緩和第二天的肌肉酸痛。

在這個反應裡使用到的氧氣消耗量稱之為運動後過耗氧量（Excess Post exercise Oxygen Consumption，簡稱EPOC），此時的脂肪也會用來做為能量來源，因此飲食中若有加入脂肪類的食材，可減少碳水化合物的消耗。另外蛋白質、脂肪的「特殊動力作用（Specific Dynamic Action，SDA）」會讓身體使用能量來進行消化吸收，因此還能讓身體更為溫暖起來。不過身

體在疲勞或是登上高山（標高３２００公尺以上）的時候，會比較受不了油膩的食物，這一點須多加注意。

此外，水分的攝取也盡量在晚餐時進行。在登山過程中因為受到氣溫等因素的影響，可能比較不會有口渴的感覺，不過當身體溫暖起來、血中的葡萄糖濃度上升後，喉嚨就會開始感到乾渴，因此在這個時機點應攝取充足的水分。此時除了可從湯汁一起攝取到鹽分來補充身體流汗時流失掉的鹽分，也可在紅茶或可亞內加入砂糖，能有助於恢復肌肉內的肝醣。

另一方面，夏季登山有時會遇到補水站離露營場距離很遠的情況，秋季登山也有可能因為稜線附近的雪溪已經消失而不易遇到水源，而且冬季或春季的山上也必須將雪融化後才會有水。因此確保自己能攝取到足夠的水分是一年四季登山都必須注意的重要事項。確保有足量的水，並趁著夜晚充分攝取以恢復當天的脫水狀態，對於第二天之後的行動是否能順利進行非常重要。

除此之外，由於有不少人會在登山過程中因大量排汗所導致的脫水而引發便祕，因此也可攜帶乾燥過的寒天類食品，適時加入飲食中攝取。稍微有些脫水的時候會覺得檸檬之類的水果或新鮮蔬菜特別好吃，雖然比較佔空間，若情況允許的話還是可已攜帶上山。

很多人喜歡在登山的時候喝酒，不過此時的酒喝起來特別容易醉，其原因很可能是因為低氧環境所導致的過度呼吸，讓用來緩衝酒精的代謝物質──乙醛所產生酸性的重碳酸離子濃度變低所造成。此外，由於酒類的利尿作用還會讓身體變得比較容易脫水，所以也必須多加注意。

4 運動飲料與胺基酸飲料

登山時必須特別注意水分的補充，是因為登山活動比起日常生活更容易讓身體流失水分。有很多登山客喜歡用運動飲料來補充水分，那麼運動飲料到底有什麼效果呢？

● 運動飲料的效果

我們在二〇一一年曾進行過一項以中老年人為對象，調查登山時飲用運動飲料（糖分6％、食鹽0‧12％）是否能減輕疲勞的田間試驗。方法與A先生的實驗一樣，請總計十八名的中老年人在常念岳攀登1000公尺的高度落差。參加者分成兩組，一組攜帶一般的開水，一組攜帶運動飲料，在登山過程中可以隨時自由地飲用，並測定他們在四小時登山過程中的能量消耗量和心跳數做為疲勞度的指標。然後針對登山開始第一小時精力充沛的狀態與登山結束前一小時幾乎要筋疲力盡的狀態進行各數值的比較。

結果如圖11（左）所示。不論是飲用運動飲料組或飲用開水組，和登山開始時相比，登山結束時每分鐘的能量消耗量都會下降到80％左右。雖然都有些過度疲勞，不過兩組之間並沒有差異。

另一方面，如圖11（右）所示，運動飲料組雖然進行的是相同強度的運動，但在結束前一小時的

更進一步地，若血液量因排汗而減少的話，回流心臟的血液量就會愈來愈少，體溫調節能力變得愈來愈差，導致體溫上升、心跳數加快，疲勞感也因此增加。每當體內因排汗而脫水一公升時，血液量就會減少100 mL、體溫會上升0．1℃、心跳數也會每分鐘增加5下，所以為了能夠舒適地登山，恢復血液量是非常必要的。

● 食鹽與葡萄糖的重要性

現在我們已經知道運動飲料比開水更能促進血液量的恢復，那麼它的機制是什麼呢？

其中之一就是運動飲料裡含有食鹽。人體體液的鹽分濃度為0．9％，汗水則只含一半濃度的鹽分。在這次的實驗中，由於四小時的登山過程總排汗量為1500 mL，所以有7g的鹽分流失到體外。而水分攝取量為1300 mL，所以如果就這樣只攝取水的話，體液的滲透壓（鹽分濃度）會因此下降，接著讓多餘的水分進入腎臟形成尿液排到體外，導致不管再怎麼補充水分都無法解除脫水狀態，並進而無法恢復血液量，也無法恢復體溫調節能力。另一方面，如果飲料中含有鹽分的話，身體的滲透壓就不會降低，所攝取的飲料水分會留在體內，讓血液量能夠得到恢復，同時也能維持體溫調節能力。

還有一個重點則是運動飲料中的葡萄糖。喝進體內的飲料之所以能從腸道吸收，是因為腸道

內的飲料與體液間的濃度差所造成的。所以開水能最快從腸道內吸收，不過開水會形成尿液排泄出去無法留在體內。另一方面食鹽雖能有助於血液量的恢復，但含有鹽分的飲料在腸道內吸收的速度則較慢。

舉例來說，我在學生時期有一次在上生理學實習課的時候，喝下了一公升與身體相同濃度的0‧9％食鹽水（味噌湯的鹽分濃度），喝完之後肚子變得很脹很難受，還噁心想吐跟頭痛了好幾個小時。這是因為飲料中食鹽裡的鈉離子（Na^+），首先會經由腸道細胞上的載體蛋白從腸道吸收到體內，藉此產生腸道細胞間的滲透壓梯度後，再藉由滲透壓梯度吸收水分，所以吸收的速度非常緩慢。不過這個時候若是在飲料中已事先加入1％的葡萄糖，則會讓載體蛋白明顯地活性化，加速鈉離子的吸收，使得吸收飲料的速度變得與吸收開水一樣快，也就不會造成腹脹消化不良。

目前稱之為運動飲料的液體中，通常都含有0‧1～0‧2％的食鹽（主要為鈉離子）和6％的碳水化合物（葡萄糖、果糖、半乳糖的混合物）。食鹽的濃度比汗水稍低，若只是為了促進食鹽的吸收，那葡萄糖的含量又稍嫌過多。經詢問製造廠商設計此種配方的理由，廠商表示攝取鹽分會讓消費者聯想到要預防高血壓而不太願意接受，此外較多的碳水化合物也可用來恢復長時間運動時大量消耗掉的肝醣。其實飲料一旦難喝的話就會賣不出去，所以最重要的理由，應該還是為了飲料的調味吧。

近年來為了預防高血壓或是代謝性疾病，市面上也開始販售減少鹽分和減少葡萄糖量的運動

飲料。不過這一類的商品其實已經脫離了運動飲料本來的目的，也就是在快速恢復運動時大量排汗造成的脫水狀態。舉例來說，雖然有在販賣為了預防糖尿病或肥胖而把葡萄糖換成果糖、半乳糖的商品，但是和葡萄糖相比，果糖、半乳糖在腸道細胞的載體蛋白更少，而且這些載體蛋白也沒有促進腸道吸收食鹽的功能，所以很可能恢復血液量的速度比飲用開水還慢，大量飲用時還有發生下痢的可能性。此外為了預防高血壓發病，有些商品還會將鈉離子換成鉀離子（K$^+$），可是運動中活動的肌肉會釋放出大量鉀離子，本來就已經會讓血中鉀離子濃度稍微上升，對掌管心臟收縮規律的節律點產生不良的影響，最嚴重時甚至可能會心跳突然停止，所以此時腎臟會積極地將鉀離子排出體外，在這種情況下，完全沒有大量補充鉀離子的必要。

由此可知，在進行如同登山一般大量流汗的運動時，應該要選擇含有大量鈉離子和葡萄糖的運動飲料。由於液體飲料會增加行李的重量，所以最好是選擇市售的運動飲料沖泡粉，帶到山上後再用現場供應的水來沖泡飲用即可。

另外，雖然有人覺得要把運動飲料沖淡一點再喝比較好，不過這其實並不正確。以目前市售的運動飲料來說，在登山時攝取到的食鹽最多不過3～4g，從一般建議的每日食鹽攝取量為10g還有登山過程中從汗水流失的食鹽量來看，這樣的量根本毋需去擔心會引起高血壓症。而且攝取到的葡萄糖頂多也不過10g，根據前面所說的登山過程中所消耗掉的肝醣量來看，其實是很微不足道的。

結論就是，為了能更輕鬆地登山，比起礦泉水還是直接飲用運動飲料更好。

● 胺基酸飲料的效果

最近在市面上有販售一種含有支鏈胺基酸，如白胺酸（Leucine）、異白胺酸（Isoleucine）、纈胺酸（Valine）等的飲料，號稱能在耐力性運動中發揮對抗疲勞的效果。或是把它稱之為支鏈胺基酸（BCAA：Branched Chain Amino Acid），有些公司還會給它們冠上「耐力性胺基酸」之類的名稱。那我們就來看看，補充這些成分是否真的具有意義？

運動中若是產生「好累喔，再也走不動了」這樣的自覺性疲勞感時稱之為中樞性疲勞，這種疲勞感與腦中的血清素濃度上升息息相關，而腦內生成血清素的原料則是血液中一種稱之為色胺酸（Tryptophan）的胺基酸。

另一方面，當運動強度和運動持續時間增加時，支鏈胺基酸在肌肉內的消耗量也會增加，使得這些胺基酸在血液中的濃度下降。重點就在於，當胺基酸要從血液進入腦部時，這些支鏈胺基酸與色胺酸所用的是相同的載體，所以當運動造成血液中支鏈胺基酸的濃度下降時，相對地色胺酸從血液進入腦部的移動速度就會提高，導致中樞性疲勞的發生。因此就有一種理論認為，如果可以在運動中補充支鏈胺基酸的話，就能防止中樞性疲勞，讓運動能夠持續下去。

或者，當長時間進行高強度的運動時，肌纖維會發生一些小損傷，而為了修復這些損傷，身體會產生發炎反應。在結束登山後所出現的肌肉酸痛、用手去觸摸患部會有發熱感等現象，就是那裡正在發生發炎反應的證據。一般認為如果在這個時候攝取支鏈胺基酸的話，由於可用來修復肌纖維，因此能夠減輕發炎反應，也能緩和登山後的肌肉酸痛。

5 防止疲勞的步行方式

以不會產生乳酸的方式走路

在進行個人最大體力60％以上強度的運動時，肌肉內會產生乳酸。肌肉中的乳酸不但會引起肌肉疼痛，分泌到血液裡的乳酸還會讓人喘不過氣來。而且最重要的是，乳酸的原料為葡萄糖，因此會消耗掉肌肉內有限的燃料，也就是肝醣。一旦肝醣使用殆盡，就有可能造成登山活動難以繼續下去。

此外，在肌肉中所產生的乳酸會讓肌肉的血管擴張，導致微血管血壓上升，讓血液中的水分從血管內移動到血管外。而且細胞內一旦有乳酸堆積，滲透壓就會上升，使水分從血液內析出造

78

成血液減少。這些作用的結果，都會導致回流到心臟的血液量減少，使得每一次心臟收縮所能送出的血液量也變少，結果為了維持肌肉內的血流量以應付一定的運動強度，讓心臟變得必須要增加心跳數。此外，回到心臟的靜脈回流量一旦下降，會經由心房內的壓力感受器去抑制皮膚血管的擴張，降低體溫調節能力，導致體溫上升，並讓心跳數也成正比地上升。這些作用的結果都會讓運動自覺強度（吃力感）增加。

從以上的結果我們可以得知，登山時不要讓乳酸產生是非常重要的，而為了達到這個目的，最好盡可能地以緩慢安穩的步伐行走。

● 善加利用膝關節

基本的登山步伐，就是讓身體的中心線與重力成垂直，減少重心多餘的上下移動。

例如在上坡的時候，若分析單腳踏出去的動作，應該要膝蓋向前伸出、膝關節彎曲、腳尖抬起，踩在地面上時讓整個腳底都能貼合地面，這樣能增加腳底與地面的摩擦力，防止腳底打滑。

這個時候留在原地的腳其膝關節如果能盡量伸直的話，身體的重心位置就會變高，體重只需要向上方移動一點距離就能移向踏出去的那隻腳。接下來則是一邊移動體重，一邊將踏出去那隻腳的膝關節慢慢伸直。

另一方面，在下坡的時候，若分析單腳踏出去的動作，則是膝蓋向前伸出、膝關節維持伸展的動作、腳尖抬起，踩在地面上時讓整個腳底都能貼合地面。接下來，將原本撐在留在原地的腳上的體重往踏出去那隻腳移動，此時留在原地的腳其膝關節如果是彎曲的話，身體的重心位置會降低，體重只需要向下方移動一點距離就能移向踏出去的那隻腳。接著踏出去的那隻腳如果可以隨著體重的移動而將膝關節彎曲的話，不但可以減少體重移動對膝關節的衝擊，而且還可以防止肌肉過度離心收縮所造成的傷害。

從以上說明可以得知，登山時善加利用膝關節的伸展和彎曲動作對於預防疲勞十分重要。

● 以不會流汗的方式走路

一旦攀登上山後，氣壓就會降低，而氣壓降低會讓人更容易流汗，促使因脫水造成的疲勞發生。此外，特別是在氣溫很低的冬季山上，運動中所留的汗水會破壞皮膚與內衣之間的空氣層，使得體熱更容易散失而有可能造成低體溫症。

因此我們在登山時，應該要避免讓體溫過度上升，而要達到這個目的，除了要以緩慢安穩的步伐行走，還應該用洋蔥式穿衣法，隨著自己對外界冷熱的感受適時地穿脫衣物，盡量避免讓自己流汗。

2 6 疾病與受傷的預防

● 所有登山者中，有 1% 的比例曾遭遇到事故或疾病

登山原本應該是一件快樂的事，如果在登山時陷入生病或受傷的窘境，就喪失登山活動的本意了。而發生這種情況的比例，大約佔了所有登山者的 1%。這個數字是多還是少或許每個人的看法不太一樣，不過登山時的疾病是能夠確實預防的。

圖 12 是二○○八年到二○一二年五年間在長野縣發生的山難事件數及其原因，從圖中可得知，發生意外的有 70% 以上是中老年人，且其中有 70% 是男性。

圖 13 顯示發生山難的原因，大致上分為「摔倒、跌落」、「疾病」、「疲勞、凍死、凍傷」幾類。雖然其中有 60% 以上的原因是摔倒、跌落，但其實摔倒、跌落也很容易發生在疲勞累積的時候。

也就是說，山難有大部分的原因都是因為疲勞，這一點很可能與年齡增長而造成的體力下降有關。

因此若想要防範登山時的事故或受傷，除了要客觀掌握自己的體力狀況，配合體力選擇適合的登山目標和訂立登山計畫也非常重要。

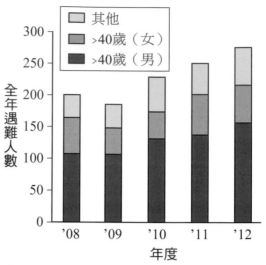

〔圖12〕長野縣內 2008 ～ 2012 年全年遇難人數演進圖。40 歲以上的人佔全體人數 70% 以上，且其中有 70% 為男性。

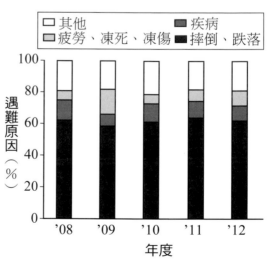

〔圖13〕長野縣內 2008 ～ 2012 年全年遇難原因圖。其中摔倒、跌落佔全體原因的 60% 以上。

圖14顯示從二〇〇八年到二〇一二年的五年間，信州大學醫學院登山社常念診所所有就診病患共330人的不同疾病比例。其中最多的是因摔倒等原因造成的擦傷、割傷、關節疼痛、挫傷、扭傷等骨、外科的疾病，佔了全體將近半數的比例。其次是咳嗽、頭痛、反胃等高山反應的症狀，不過這些與感冒症狀不易區分。如果是高山反應，由於是登上大氣稀薄、氣溫偏低的場所時所出現的生理反應，只要讓身體溫暖起來，攝取含糖飲料並暫時躺下休息，幾小時之後就會好轉。「其

82

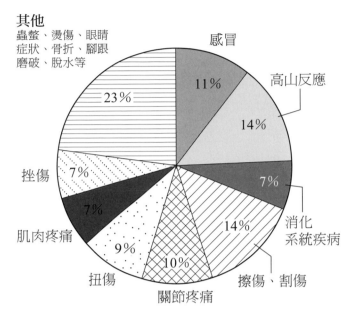

〔圖 14〕信州大學醫學院登山社・常念診所就診病患之症狀。其中外傷或關節疼痛等骨、外科的疾病佔了將近半數。

他」原因則是各年度的發生頻率都不太一樣，例如蟲蜇、燙傷等。

此外，低體溫症（後面還會詳述）是攸關性命的重大疾病，即使在夏季，3000 公尺的稜線氣溫也會下降到只有 5℃ 左右，如果再加上下雨、刮風等因素，還會讓發生低體溫症的風險更高，尤其是中老年人的體力較差，更容易發生低體溫症。

●不要從山下抱病上山

圖15為二○一一年度不同年齡、不同性別的患者人數，由於四十幾歲～七十幾歲的中老年人佔全體人數的 70%，因此相同的趨勢在過去十年也看

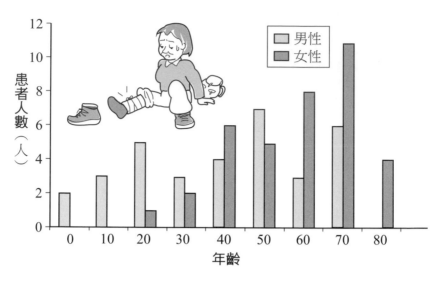

〔圖 15〕2011 年信州大學醫學院登山社・常念診所患者之年齡分布。
四十幾歲～七十幾歲的中老年人佔全體人數的 70% 以上。

得到，此外也與前面所述的長野縣內遇難事
故的年齡分布一致。

　特別的是，從我參與的診所業務來看，
很多人會把在山下就已經罹患的疾病帶進山
裡。例如登山前就已經感冒的人在山裡病況
變得更惡化，或者是明明登山前就已經有膝
關節痛、狹心症等症狀卻置之不理，結果登
山後因為進行了激烈運動而導致症狀惡化等
情況。所以想要預防登山時生病，在登山前
應該確實治療原有的宿疾，並與家庭醫師討
論，若是登山前身體狀況不佳則切記不要勉
強上山。

　我在學生時期最常有的登山生病經驗就
是感冒，整個登山隊裡只要有一人感冒，所
有的隊員就幾乎無人倖免，原因就是大家都
一同睡在狹窄的帳篷裡。而且像紅茶之類的

84

熱飲經常是一個杯子在隊員間你一口我一口輪流喝，這大概也是原因之一吧。

此外，燙傷也是須要特別注意的疾病。冬季登山時，登山者常常會把帳篷設在雪地上，這會讓爐具的下方不太穩定，因此如果是團隊登山、使用大型鍋具進行炊煮的時候務必要特別小心，隊員間必須彼此合作，一定要有人扶著鍋子的把手以免有翻倒的危險。

● 山岳診所的任務

不知大家是否知道，山岳診所只是進行臨時緊急措施的地方，而沒有正式的醫療設備。如果有必須進行緊急處理的患者，就必須利用「醫療直昇機」將患者運送到山下的醫院。近年來常念診所與位於松本市的信州大學醫學院附設醫院的急診中心之間，已經可以透過網路進行遠距醫療，藉由照片或影片的通訊由專科醫師判斷患者的症狀須不須要進行急救，因此據說已經減少了直昇機不必要的出動次數。不過，由於這一類的診療活動目前都是靠著登山社相關人員的義務支持，因此現場的人也表示，希望大家不要懷抱著「反正山上有診所，就算身體有些不舒服也沒關係」這種無所謂的態度上山。

2-7 山難事故發生的原因

由於山難事故通常會被媒體大幅度地報導，因此有些讀者或許還有些印象。如果去看報導內容，會發現通常都只著重在山上的嚴酷環境，但若是去調查出事原因，就會發現其實責任大部分都出自於登山者那一方。

有些山難事故，其實只要登山者仔細思考且不要疏於準備就絕對不會發生。在這裡，將針對近年來幾起被大幅報導的山難意外，從生理學角度來探討發生的原因。

● 富良牛山山難事故

於二○○九年七月十六日的清晨至傍晚，發生在北海道大雪山群山之一的富良牛山（標高2141公尺）的山難事故，由三名嚮導加十五名隊員組成的登山隊伍因為遭遇到惡劣的天候而遇難，除了嚮導之外所有隊員的年齡都在五十歲以上。

當天的行程在惡劣的天候中，於清晨五點半自住宿的避難小屋（標高1600公尺）出發。

從氣象站的資料得知，當天富良牛山山頂附近的白天氣溫為8～10℃，風速為20～25公尺相當於颱風的程度。登山者們除了在雨中持續行走外，還徒步涉過沼澤區，因此全身溼透且體力耗盡，

再加上低溫下的強風，隊員一個個陷入低體溫症的狀態而難以繼續行動。結果，能夠自行下山的只有五人，其餘的五人由直昇機救出，最後演變成共八人死亡的悲慘事故。

先來簡單說明一下低體溫症。除了個體差異之外，人類一旦體溫低於35℃，就會出現語言障礙、皮膚感覺麻痺、手部無法做出細部動作等現象。而且體溫過低時會變得對周遭的情況毫不在意、口齒變得含糊不清、有時還會說出意義不明的詞彙。同時還會伴隨有肌力下降的感覺，走路變得緩慢跟蹌。若是體溫下降到30～32℃的話，顫抖等體溫調節反應會消失、意識逐漸混濁不清、循環系統會頻繁發生心房顫動、心室性心律不整。若體溫再下降到25℃，則會有呼吸停止、心跳停止等現象，或甚至死亡。基本的治療方式是快速加溫，除了吸入溫暖溼氣（40～45℃）的吸入療法和泡熱水浴（40～44℃），有時還必須進行以淨化血液為目的的腹膜透析或血液透析。因此這一類的患者基本上都須要緊急搬送到醫療機關急救。

雖然之後對於事故發生的原因展開了各式各樣的調查，不過在這裡我們僅針對體溫是如何喪失的來進行探討。

在常念岳登山實驗的例子中，我們都是以A先生（六十五歲、體重70公斤）背著5公斤的行李進行登山活動為例，那麼現在假設A先生遭遇到與富良牛山山難事故相同的環境，來看看會發生什麼情況。首先，在這樣的氣溫下暴露在暴風裡，人類的體溫會發生什麼變化呢？

在A先生的例子裡，進行感覺「有點吃力」的運動時每分鐘會消耗6‧91大卡的能量，其

中的80％也就是5‧53大卡為產熱量。也就是說，在每分鐘產生5‧53大卡熱的同時，假設皮膚溫度為33℃，露出來的皮膚表面積佔體表的20％，則散熱量為每分鐘8‧4大卡，亦即每分鐘有8‧4大卡的熱散失掉（可參考書末附錄 **2** 的人體散熱量計算公式）。

這個計算想要強調的是風的影響。和無風的時候相比，有風時熱的傳導率會增加為5倍，因此和無風狀態比起來，此時的散熱量變得極高。

將產熱量減去散熱量，會得到每分鐘負2‧87大卡，可得知當人體處於如同富良牛山山難事故的強風低溫環境下時，會有這個量的實質熱量從身體散失。若再從身體的熱容量（身體比熱（0‧83（卡／克））×體重（克））來進行計算，則每一分鐘體溫就會下降0‧05℃。

接下來因為體溫低於35℃時會逐漸出現意識障礙，所以我們預估能夠繼續登山的臨界時間為40分鐘。一旦身體因為冷到無法動彈之後，肌肉會變得無法繼續產熱，從身體散失的實質熱量為每分鐘負7‧4大卡，則臨界時間會縮短到15分鐘。

另外，事故當時富良牛山還有降雨。一旦身體被雨淋溼後會破壞皮膚與衣服之間的空氣層，讓身體傳向大氣的熱傳導速度達到空氣的20倍，因此能夠繼續登山的臨界時間又會更加縮短。

現實上，在富良牛山山難事故裡，據說步行的登山者幾乎都是驟然失去意識。根據遇難者之一的嚮導所說的證言，「我以為我已經從文字上了解低體溫症的相關知識了，不過等到自己實際遭遇過後，才知道原來我了解得一點都不夠。」

88

不過，在這裡必須強調的是，富良牛山事故發生的根本原因，可說是嚮導沒有充分掌握參加者的體力狀況，以及對天候做了錯誤的判斷。在陷入這種狀況之前，其實還有很多事情是應該做的。

那麼，如果真的很不幸遇到這種狀況時，到底應該怎麼應變才對呢？我試著簡單歸納幾點如下：

❶ 盡量減少身體暴露在大氣中的面積，包括頭部和臉部。

❷ 避免讓風直接吹到身體，或者利用毛巾之類的衣物圍住脖子，不讓風吹進衣服皮膚之間的空隙。為了達到這個目的，穿著上下兩件式的雨衣等能夠擋風的衣物非常重要。另外在休息時可移動到有岩石遮蔽的地方，將緊急避難帳篷蓋在身上。

❸ 不要弄溼貼身衣物。貼身衣物之所以可以保暖是因為皮膚與衣物纖維間空氣層具有隔熱的效果，可是一旦弄溼的話，纖維會被擠壓變形而變得無法維持空氣層。而水的隔熱性極低，因此體熱會急速散失。不過羊毛之類的纖維即使被水弄溼，纖維也不會變形而能夠維持空氣層，因此即使溼掉了直接貼身穿在身上還是能有效保暖。

❹ 如果有可能在臨界時間內獲得救援的話，也許可以待在相對上條件比較好的場所等待救援，不過若是無法即時得到救援，就應該在判斷個人所殘存的體力之後，在能夠繼續登山的臨界時間內移動到安全的場所比較有機會獲救。實際上在富良牛山的山難事故中，倖存者也的確是相對上比較年輕、比較有體力的人。

白馬岳山難事故

二〇一二年五月四日發生在北阿爾卑斯山白馬岳（標高2932公尺，照片4）山頂附近，造成來自北九州市的醫師團（六十～七十幾歲）六人登山隊死亡的山難事故。當時現場的氣候為氣溫零下2～3℃、風速20公尺的暴風雪。如果假設A先生在這種條件下登山的話，利用書末的散熱公式 **2** 試著計算散失到體外的熱量，則可算出其散熱量為每分鐘負11・0大卡，而進行「有點吃力」的運動時，每分鐘的產熱量5・53大卡，兩者之間的差為負5・41大卡，也就是實質減少的體熱量，再計算身體的熱容量，可得知體溫會每分鐘下降0・09℃。

也就是說，只要僅僅22分鐘，體溫就會下降到35℃以下，引起意識障礙等症狀的低體溫症。

此外，一旦身體因為寒冷而無法動彈之後，肌肉會停止產熱，體溫下降的速度會變為每分鐘下降0・2℃，讓臨界時間會縮短到僅有10分鐘。如果此時身上穿著的防寒衣物不夠完全，或在這之前貼身衣物就已經被汗水浸溼的話，體溫下降的速度還會更快。

在實際的白馬岳遇難現場，六人中有五人都倒在同一個地方並把緊急避難帳篷壓在身下，而且每個人放著防寒用品的背包也都已經打開，可見他們已經集中在同一個地方將帳篷蓋在身上，而且也都準備要穿上防寒衣物。只是原本應該被所有人用臀部固定住的帳篷邊緣被風吹開，導致無法形成能夠防風的密閉空間。可以想像他們應該是慌張地想要應付這種狀況，但卻在磨磨蹭蹭

〔照片4〕白馬岳（共同通信社）

的過程中所有人的體溫就已經下降到35℃以下，結果陷入意識障礙的狀態而死亡。

●原因出自於風、氣溫、雨

其實我在學生時代經常在三月期間造訪這個山域。因為大學的山小屋位於栂池滑雪場最上面的栂之森滑雪練習場還要步行30分鐘的地方，所以水、電、瓦斯全都沒有，更別說是浴室，不過我們通常會在這裡和同伴進行為期數天的集訓來練習山岳滑雪。

在某個天氣不錯的日子裡，我們決定要背著滑雪裝備登上白馬乘鞍岳（標高2463）山頂，然後再從它南邊的斜坡滑下來，看看誰能夠第一個在那個斜坡上留下漂亮的滑雪痕，於是我和同伴就興致勃勃地出發了。雖然在攀登乘鞍岳的時候因為幾乎沒什麼風、天氣也很

好，所以穿得不多，可是才一抵達目的地，也就是之前發生過山難的白馬岳往乘鞍岳山頂的主稜線，突然就置身於非常強烈的西北風裡。當時整個身體瞬間就冷卻下來，正當我們慌慌張張地為了準備穿上滑雪裝備而脫下手套的時候，手指馬上發白無法動彈，不久之後全身也開始逐漸僵硬起來。最後我們只好倉皇失措地逃回主稜線的正下方，哪還談得上什麼留下滑雪痕。這個期間我想可能還不到 5 分鐘吧。所謂肌肉收縮，其實是一種肌肉內所發生的化學反應，因此一旦肌肉的溫度下降，這個化學反應就會停止讓身體無法動彈，而我們就親身體驗到了這種感覺。

不論是富良牛山還是白馬岳，發生山難的根本原因都是風、氣溫和雨。而且兩者都是發生在高度超過森林界線、稜線非常空曠、沒有遮風設施的地方，這也是很大的原因。一般的山脊通常在主稜線稍微下方處會有幾乎無風的場所，由於這種地方在積雪期經常會有雪堆，若能在此挖出雪洞躲在裡面，光是防風就能大大提高獲救的可能性。

無論是年輕人還是中老年人，遭遇到這種緊急狀態的時候臨界時間都非常有限，即使是當時還是學生的我在經過 5 分鐘後身體都會變得僵硬難以動彈，更何況中老年人的體力比年輕人還要差。因此對於登山隊的領隊（嚮導），都會要求有預測天候變化的能力，以及若是發生天候驟變時能夠根據隊伍成員的體力加以應變的能力。而登山隊的成員本身也應該攜帶齊全的裝備，才能夠以防萬一。

2-8 以防萬一的裝備

那麼這裡就來簡單介紹幾項在緊急狀態時能派上用場的裝備，以及選擇時的重點。

● 雨具

雨具的目的，就是防止貼身衣物被雨水、汗水弄溼，以及防風。過去常見的雨衣是那種可以同時蓋住行李和身體的斗篷式雨衣。在長方形的塑膠布正中央開一個洞讓頭伸出來再加上一個可以蓋住頭的雨帽，通風性良好、不容易感到悶熱，而且不做雨具使用時還可當作防水布使用。不過壞處就是在稜線等地方不太能擋住從下方而來的風雨。

後來則開始出現上下兩截式的雨衣，問題是這種雨

上下兩截式的雨衣

衣的材質因為是塑膠製的，所以流汗後會在雨衣內凝結，最後身體還是會變得溼透。在這種情況下，又開發了水蒸氣能夠通過但卻能夠防止水滴通過的透氣性材質 GORE－TEX 布料，一口氣解決了所有問題。也就是汗水蒸發時可以讓水蒸氣散發到體外，卻又兼具防水防雨的功能。

這種材質的雨衣上下整套大約日幣三萬圓左右（折合新台幣約八、九千元），雖然價錢有些昂貴，但在預防低體溫症等安全的考量下，還是建議選購使用。

 防寒用品

只要不是在嚴冬時期去登山，一般想要有防風防雨的效果只要選擇前述的 GORE－TEX 材質上下兩截式雨衣就非常夠用了。一般市售的廉價尼龍製雨衣在氣溫下降的時候會失去柔軟性，所以和身體的貼合性也會下降導致防風能力變差，不建議在登山時使用。

再來就是必須將保暖性強的貼身衣物穿在身上。基本上貼身衣物的材質應選擇羊毛，理由是羊毛可以在衣物與皮膚間製造一層厚的空氣層，而空氣的隔熱性高達水的 20 倍。舉例來說，木棉、化纖、羽毛等材質在被雨水或汗水浸溼後纖維會被擠壓變形而變得無法維持空氣層，於是體熱會急速散失。另一方面，羊毛則是不管再怎麼溼也能保持纖維的形狀，所以能夠維持空氣層讓熱氣不容易散掉。因此在氣候寒冷的情況下，可用薄的羊毛毛衣代替貼身衣物直接穿在裡面，外面再

頭燈

穿上能夠防風防水的衣物，就能有良好的保暖效果。

此外最近市面上也有販售聚酯纖維製的快乾型貼身衣物，在乾燥的時候具有非常好的保暖性，穿起來也很舒適。雖然溼掉以後的保暖性不及羊毛，但卻擁有快乾的優點。

另一個很容易被忽視卻特別重要的重點，是頭部的保暖措施。光是雨衣等衣物所附的帽子並不能維持腦溫，因此最好能準備薄的羊毛帽、圍脖，視情況還可準備全罩式露眼保暖帽，因露眼保暖帽的體積較大，也可選擇絲質的十分方便。

● 手套（工作手套）

不只可用來防寒，在陡峭的坡面岩場或灌木林等必須用手攀爬的地方也一定要有手套，而且在使用登山繩的時候更是需要。此外在利用爐具炊煮食物時，也可做為隔熱手套使用。

● 頭燈

登山有時也會碰到不得不在日落後繼續步行前進的情況。雖然日落後在夕陽的餘暉下還能暫時行動一段時間，但除非是滿月的夜晚，否則即使是在

夏天，晚上八點之後天色也會整個暗下來。這種情況下就非得要有燈光照明才能繼續行動，由於登山時有時須要用到雙手，比起一般的手電筒，使用能固定在頭上的頭燈更為方便。最近有在販售小型輕便且能長時間使用的 LED 頭燈，出發時也別忘了要攜帶備用電池。

登山杖

上山時如果使用登山杖撐在踏出去的那隻腳邊，可以把體重分散到手上，減少腿部的負重量，走起上坡會更輕鬆。下山時事先用登山杖撐在地上，並用同側的腳往下踏出，能將體重分散到登山杖上，緩和關節和肌肉疼痛。可選擇折疊式的輕便登山杖較為方便。此外，在遇到雪溪等容易打滑的地方也可用來代替冰斧使用。由於能有效減輕疲勞，非常適合對於腿力比較沒有自信的人帶著備用。

緊急避難帳篷

對於遇難時防止低體溫症的發生也很有效。即使是在標高 3000 公尺稜線的強風地帶，選擇有岩石遮蔽或山脊下風遮蔽處等相形之下風比較弱的地方，將避難帳篷蓋在身上就可達到遮風避雨的效果。就算不是在緊急狀態，在團體進行冬季登山的時候整隊有攜帶一個帳篷也很方便。

緊急避難帳篷

以我個人經驗，當大霧瀰漫無法確定前進方向、必須等待天氣放晴的時候，或者是隊友因為疲勞而讓隊伍間的氣氛不太和諧的時候，此時帳篷就非常好用了。

休息時大家圍成一圈待在帳篷裡，能將包括強風在內等引起大家不安的環境因素阻隔在外，在安定的環境裡比較能夠與同伴討論之後的對策。這個時候點起瓦斯爐讓帳篷內溫暖起來，同伴間輪流喝著一杯溫熱的紅茶，一下就能把團隊裡陰霾的氣氛一掃而空。

●爐具、鍋具

即使是夏季的山上，在標高 3000 公尺的稜線氣溫有時也會降到 5℃，這種情況在登山前後喝一杯溫熱的飲料或吃點輕食就能恢復精神。而在冬季的山上，將雪融化成足夠的水後泡一杯溫熱的飲料也很有效。尤其是冬季登山時因為不太會去喝冰冷的水，所以常常會有稍微脫水的現象，可將剩下的熱飲裝在保溫瓶中，在登山的過程裡適時飲用。

登山繩

● 登山繩

雖然登山繩在使用之前須要接受一些如何使用的相關訓練，但有些場合為了確保安全的確少不了登山繩。舉例來說，若登山隊裡有新手成員在遇到一些險峻的地方而害怕地不敢前進時，若能用登山繩固定在這些地方就能去除掉新手的畏懼感。此外，在要下去陡峭且立足點、把手點位置又不是很穩定的斜坡時，利用登山繩直接了當地垂降才是最迅速安全的下降方法。選擇的登山繩直徑大約9mm、長度大約20公尺即可。

● 太陽眼鏡

山上的紫外線很強，尤其是春季山上天氣很好的時候，雪地的反光非常強烈而可能引起「雪盲症」，這是一種因為紫外線而造成眼睛的角膜表面潰爛疼痛，並導致眼睛無法張開的疾病，由於可能會妨礙到行動所以必須特別注意。即使是一般的眼鏡也能在某種程度上擋掉一些紫外線，所以也能夠拿來替代使用。此外，也可使用冬季登山或滑雪用的護目鏡。

98

● 手機

過去比較謹慎的人在登山時會帶著攜帶式無線電，以備在緊急的時候可以進行聯絡。不過目前在大部分山域都設置有基地台讓手機可以接收到訊號，在緊急狀態時非常有用。只是各家電信公司的訊號涵蓋範圍可能不同，而且氣溫低的時候可能會讓手機電池耗電加快而無法打電話，這一點要特別注意。還有要提醒大家的，是最近有愈來愈多的登山者好像在叫計程車一樣隨意要求救援直昇機出動，讓現場救援人員十分困擾，希望大家能多加注意。

登山用品檢查清單

背包	選擇好背的背包
登山鞋	鞋底堅固耐用且好走的登山鞋
雨衣	上下兩截式且具有透氣功能
防寒用品	羽絨衣或薄羊毛衣、圍脖等
貼身衣物	羊毛或快乾型的衣物
手套	工作手套
防砂鞋套	在攀登富士山且要進行砂走時使用
帽子	薄的羊毛帽還可用來禦寒
毛巾	用途廣泛的方便道具
防曬乳	在日曬強烈的季節時很重要
太陽眼鏡	保護眼睛
頭燈	可選擇輕量的 LED 頭燈，記得準備備用電池
登山杖	折疊式登山杖較為方便
指南針	體積雖小卻很有用
地形圖、登山用地圖	即使是團隊登山時也要人手一份
水壺	也可用寶特瓶代替
運動飲料	沖泡粉包攜帶起來更方便
零食	能快速讓血糖上升的食物
緊急糧食	每單位重量含有高熱量的食物
爐具	野炊用的爐具
燃料	爐具使用的燃料，如瓦斯罐
組合鍋具組	包含鍋子在內的炊煮用具，可用來將水煮沸
餐具組	筷子或湯匙、叉子等
食材	乾燥食品可簡單料理食用
垃圾袋	記得把垃圾帶回家
衛生紙	除了上廁所外還有很多用處
健保卡	在山上很容易受傷或生病
急救用品	消毒藥品和 OK 繃等
手機	要注意剩餘的電量
手錶	掌握時間很重要
打火機	即使是沒有吸煙的人也應攜帶一個備用
收音機	可收聽天氣預報
睡袋	羽毛睡袋輕量又方便
墊子	充氣睡墊可減少行李的體積和重量
帳篷	選擇輕量型的帳篷
緊急避難帳篷	除了緊急狀態之外，在休息時也很有用
緊急戶外求生毯	輕薄且能保溫隔熱的毯子
登山繩	可用於必須確保安全的場合

第 **3** 章

登山前
的準備訓練

1 提昇體力的訓練

登山最重要的就是體力。體力足夠的話，即使是陡坡也能在短時間走上去，而且還可以在短時間內走更長的距離，不用帶多餘的食材讓行李重量更輕，整個登山過程的機動性也會更高。此外，考慮到山區多變的天候，也能夠趁著天氣狀況許可的時候快速地行動，這一點更是大為提高登山的安全性。有了體力，在選擇登山目標時也可以有更加多元化的選擇。

美國運動醫學會（American College of Sports Medicine：ACSM）所建議用來提昇體力的運動訓練方法，目前已成為世界通用的標準。接下來就來介紹在我的專業領域中，以此為基礎目前在中老年人身上所實施的方法。

心肺耐力訓練

先來介紹 ACSM 建議的心肺耐力訓練，方法如下：

❶ 測定個人的最大氧氣消耗量。

❷ 進行最大氧氣消耗量60～70％的運動，每週3～4天，一天30～60分鐘，持續進行5～6個月。

這項訓練的結果，可以讓最大氧氣消耗量比之前增加10～20％（也就是能夠獲得年輕十到二十歲的體力）。

這個方法無關性別和年齡，能適用於所有人。先利用本書前面所說明的幾個方法之一決定自己的最大氧氣消耗量，如果能夠監測心跳數的話，即可利用「目標心跳數＝（最大心跳數－安靜時的心跳數）×（0・6～0・7）＋安靜時的心跳數」的算式進行訓練。如果無法利用心跳數的話，可利用表1運動自覺強度表（伯格指數）選擇強度為感到「有點吃力」或「吃力」的運動來進行訓練。

運動型態可選擇走路、慢跑、網球、游泳、登山等，只要是全身性的運動皆可，重點在於進行運動時要達到最大氧氣消耗量的60～70％以上（為了安全起見，請勿超過85％）。

● 肌力訓練

❶ ACSM 建議的肌力訓練，以使用啞鈴等重物為例，進行的方法如下：

測定只舉得起一次的重物重量（1RM ∷ One Repetition Maximum，一次反覆最大重量）。

❷ 以1RM的80％為負荷重量進行重量訓練，反覆8次為一組，一天1～3組，每週1～3天，持續進行2～3個月。

❸ 為了安全起見，各訓練日之間務必要插入一天休息日，每週要休息三天以上。

這項訓練的結果，可以讓1RM增加10～100％。

舉例來說，為了進行上臂二頭肌的訓練，如果原先測定的1RM為5公斤的話，以其80％的重量也就是4公斤進行重量訓練，每次間隔一定的時間反覆向上舉起8次為一組，一天進行1～3組。之後以同樣的方法，依序逐漸改為身體另一側的手臂、膝關節等訓練目標。如果難以測定出1RM的重量，也可用10RM（肌肉能勉強舉起10次的最大負荷重量）的重量，同樣進行8次為一組、一天1～3組的重量訓練。

若這樣還是難以進行，也可改為以自身體重為負荷的訓練（深蹲訓練），也就是站直在地面上，雙手抱胸，慢慢地蹲下身體讓膝關節彎曲到90度，再慢慢站起來的運動。先測定自己最多能做幾次深蹲，如果最多能做10次的話，以其80％也就是8次為一組，一天進行1～3組。

一般來說，越是進行重量沉重僅能舉起少次的運動就越能讓肌肉變粗、增加收縮力，而越是進行重量偏輕能舉起多次的運動則越能增加肌耐力。此外隨著肌力的增加，也能讓負荷量或舉起的次數增加。

這樣的肌力訓練若能持續進行的話，會有很顯著的效果出現。儘管如此，因為需要啞鈴等道具，且若是沒有在專門的健身教練指導下進行的話，有可能會因為施力錯誤而造成肌肉受傷，因此在現實上並不容易持續下去。此外，利用自身體重的負荷訓練也很容易因為單調而感到厭煩，現實中應該也並不太容易養成進行此種訓練的習慣。

104

●利用步行運動增加體力的訓練

應該有不少人會覺得，如果有一種能夠同時增加最大氧氣消耗量和肌力，而且又不用去健身房就能進行的簡單訓練法就好了。在此，就讓我來介紹一下我們開發的「間歇式快步訓練」。

在介紹這個方法以前，要先請大家看一下圖16的內容。圖中所表示的，是將中老年男性（平均年齡六十五歲）分為控制組（不做任何訓練）、肌力訓練組和心肺耐力訓練組共三組，在進行五個月訓練後的最大氧氣消耗量和最大伸膝肌力。肌力訓練組的人，所進行的訓練為利用伸膝肌力1RM的60～80％為訓練強度，每組8次，一天2～3組，一週進行三天，持續訓練五個月。

另一方面，心肺耐力訓練組的人則是以最大氧氣消耗量的60～80％為負荷量進行踩腳踏車運動，一天60分鐘，每週進行三天，持續訓練五個月。

這裡要請大家注意的，是實驗結果中以增加伸膝肌力為目的而進行的肌力訓練讓「最大氧氣消耗量」也增加了，而在以提高最大氧氣消耗量為目的所進行的心肺耐力訓練，同時也讓「最大伸膝肌力」增加。增加的幅度在不同的訓練裡並沒有明顯的差異。也就是說，從這些結果可以得知，不論是肌力訓練還是心肺耐力訓練，都可用來提昇中老年人的體力。

為什麼會有這樣的結果呢？一般來說，如果是年輕人的話，通常會明確地區分出不同的訓練方式。例如舉重或是短距離賽跑的選手會進行肌力訓練，馬拉松或越野滑雪的選手，則會進行心

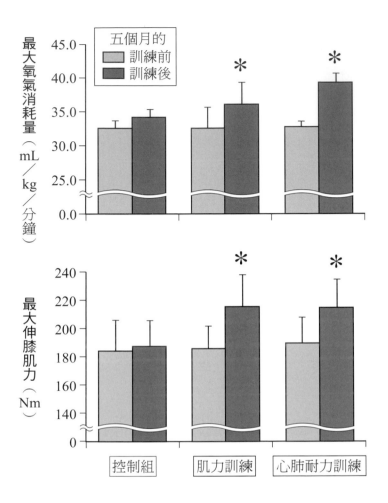

〔圖16〕以中老年男性為對象在進行五個月的肌力訓練（8人）、心肺耐力訓練（8人）後對最大氧氣消耗量和最大伸膝肌力的影響效果。不論是哪種訓練均會得到相同的效果。

＊：P 值＜ 0.05 表示和訓練前的數值相比具有統計學上的顯著性差異。長條圖表示在標準誤差範圍內的平均值變動範圍。

肺耐力的訓練。相對於此，中老年人的訓練真的不用像這樣區分開來嗎？

關於這一點，我們是這樣想的：中老年人的最大氧氣消耗量之所以會降低，主要是因為大腿肌力隨著年齡增長而下降所引起的，因此如果能藉著訓練改善肌力的話，那麼最大氧氣消耗量也能成正比地提昇。此外，肌肉肥大之後運動時由血液往肌肉的氧氣移動速度也會上升，所以只要能夠改善肌力，心肺功能自然也會隨之改善。

根據這些實驗結果，我們建議中老年人增加體力的方式為「間歇式快步訓練」。也就是以最大氧氣消耗量70％以上的快步和40％以下的緩步每三分鐘交替進行並重複為之的走路方式，一天走30分鐘以上，每週走四天以上，連續進行五個月的相同訓練。訓練的結果如圖17所示。

從圖中可以得知，間歇式快步訓練讓受試者膝蓋的伸展肌力增強13％、膝蓋的彎曲肌力增強17％、以及伴隨而來的最大氧氣消耗量增加10％，也就是經過五個月的訓練後，讓受試者獲得了年輕十歲的體力。另一方面，以每天一萬步為目標的普通步行組，則是幾乎沒有增加體力，和控制組相差無幾。透過這樣的結果，我們再度確認了ACSM運動處方的有效性，也就是為了提昇體力必須達到最大氧氣消耗量60～70％的負荷量。不只如此，我們也證明了即使沒有使用ACSM建議的原地腳踏車或跑步機等器材，透過步行類的運動也能達到充分的效果，此一論點在國內外皆獲得極高的評價。

更重要的，我們還清楚得知最大氧氣消耗量的增加和伸膝肌力的增加兩者間基本上是成正比

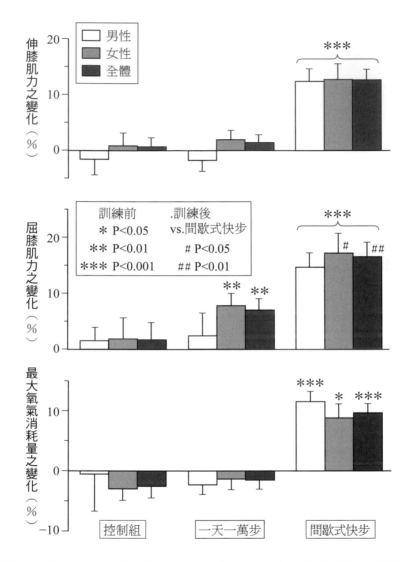

〔圖 17〕將中老年人（男性 60 人、女性 186 人）分為控制組、普通步行組和間歇式快步組，並進行五個月的「間歇式快步訓練」

＊、＊＊、＊＊＊：表示和訓練前相比具有統計學上的顯著性差異。＃、＃＃：表示和一天一萬步相比具有統計學上的顯著性差異。長條圖表示在標準誤差範圍內的平均值變動範圍。

的，這一點也支持了前述我們所提出的大腿肌力決定最大氧氣消耗量的想法。

● 間歇式快步訓練的方法

以下就間歇式快步訓練的進行方法做稍微具體一點的說明。

❶ 利用之前曾說明過的簡易體力測定法中的步行測試，算出 3 分鐘所能走的最大步行距離。

❷ 用 3 分鐘走完該距離 60～70％ 的距離，並用身體記住此時的運動自覺強度（「有點吃力」）或「吃力」）。運動自覺強度的標準，應為持續步行 5 分鐘的話會有上氣不接下氣、心跳加快的感覺，持續 10～15 分鐘的話會快速出汗，持續 20～30 分鐘的話小腿會稍微疼痛的程度。有點像快要趕不上公車了所以急著走向公車站牌的情況。

❸ 拿著碼表（計時器），每 3 分鐘交替重複進行「快步走」和「慢步走」，一天的快步走時間合計 15 分鐘，每週四天以上，目標為每週的快步走時間合計達到 60 分鐘以上。

❹ 決定好訓練的內容後，紀錄每天的步行時間。了解隨著訓練內容的變化體力會增加到什麼程度，這樣也是鼓勵自己繼續訓練的動力。

利用這種方法，誰都能簡單做到間歇式快步。接下來，為了讓訓練更為正確有效，我們利用

4cm

〔圖 18〕登山時也可使用的攜帶式熱量檢測計「新型熟大 Mate」（HJA-750C）。其中的三軸加速感測器能測定動能，氣壓計能測定位能，從兩者的總和能正確計算出登山時所消耗的能量。」

自行開發的攜帶式熱量檢測計（熟大 Mate：KISSEI COMTEC 公司，松本市）來進行間歇式快步訓練。

圖 18 是歐姆龍健康事業公司最近協助開發的新型攜帶式裝置。

這台攜帶式熱量檢測計內藏三軸加速感測器和高度計，所搭載的計算程式，即使是用超過一般步行速度的方式走路或是登山時走在上坡道等情況，也能正確計算出所消耗的能量（氧氣消耗量）。

以下就是利用攜帶式熱量檢測計進行間歇式快步訓練的步驟。

❶ 在體育館等地面平坦的場所，依序進行各 3 分鐘的靜止不動、慢步走、中等速度、快步走。測定此時的能量消耗量和心跳數，利用最後 1 分鐘的數值決定最大氧氣消耗量。為什麼要用這種漸進性的方式加快步行速度，是因為這樣可以達到熱身的效果，避免肌肉拉傷等意外，才能順利地進行到快步走的階段。

110

❷ 以最大氧氣消耗量70％的數值做為訓練過程中快步走時步行強度的目標值，並在攜帶式熱量檢測計上設定好。

❸ 之後，選擇自己方便的時間、地點，依照圖9的要領開始進行間歇式快步走。每3分鐘交替進行快步走或慢步走，時間到時會響起提醒鈴聲，提醒運動者切換步伐。快步走時，當一分鐘的平均消耗能量達到目標值時會響起祝賀鈴聲，鼓勵運動者繼續訓練下去。

❹ 每兩週一次將攜帶式熱量檢測計連接到個人電腦上並透過網路連接到伺服器的話，系統會幫使用者自動製作出步行記錄的趨勢圖並提供建議回復給使用者。

❺ 每六個月利用步行測試測定一次最大氧氣消耗量，如果有增加的話，就在攜帶式熱量檢測計上設定新的目標值。之後再重複進行同樣的步驟。

● 間歇式快步的機制

我想應該有讀者會有這樣的疑問，為什麼要用間歇式快步走這種訓練方式呢？讓我來簡單說明一下。間歇式訓練是因為捷克的長跑好手愛米爾・哲托貝克而聲名大噪的，他在一九五二年赫爾辛基奧運會的長距離賽跑中，獲得了極為優秀的成績。這個訓練讓運動員能夠長時間進行高強度的運動，以原地腳踏車為例，先進行4分鐘強度相當於最大氧氣消耗量70～80％的「非常吃力」的運動，然後再進行5分鐘強度相當於20％的「非常輕鬆」的運動，這樣為一組

共重複進行八組。

大家在學生時期應該經常會看到足球社之類的社團在反覆進行衝刺和慢下來這樣的訓練吧，這也是間歇式訓練的一種。藉由反覆進行這樣的訓練，可以增加運動開始時的攝氧量，不易產生乳酸，而且在進行非常吃力的運動後不會有心跳過快和喘不過氣來的現象。

舉例來說，在足球賽裡，邊後衛選手全速朝對方的球門奔跑，將球傳給中鋒，接著由前鋒選手射門後，很不幸的球被對方的守門員接住並開始反攻，此時一定要緊急回到自己的球門附近準備回防。從射門到反攻，在這短暫的時間內，如果選手能夠從心跳過快和喘氣的狀態恢復過來，對於比賽的結果就會有很大的贏面。

那麼，為什麼要在「非常吃力」的運動之間摻雜「非常輕鬆」的運動呢？關於這一點我再說明一下。

在進行「非常吃力」的運動時，由於會產生大量的乳酸，所以會引起肌肉疲勞，同時也會上氣不接下氣，這種強度的運動大約持續4分鐘就會到達極限。可是接下來5分鐘進行「非常輕鬆」的運動時，肌肉內充分的血流能供給氧氣，讓肌肉內產生的乳酸在肝臟、心臟和肌肉的粒線體中代謝掉。同時肌細胞內和肌細胞外乳酸的氫離子會藉由血流所供應的重碳酸離子而被吸收，促使乳酸從肌細胞內輸送到肌肉細胞外。這個反應所產生的二氧化碳（CO_2）會經由呼吸而排出體外，並在反應結束後心悸和喘氣的現象會平息下來，讓心跳和呼吸逐漸恢復正常。

112

「非常吃力」的運動後，不是直接停止運動而是進行「非常輕鬆」運動的理由，是為了讓蓄積在肌肉靜脈內的血液藉由肌肉泵浦送回心臟，以確保來自動脈供應給肌肉的血液能有出口，進而能夠更快增加肌肉內的血流，促進乳酸的代謝和排除。由於這個機制的關係，之後不但能再度進行「非常吃力」的運動，而且整體來看，也能更長時間地進行訓練過程中「非常吃力」的運動。

而「間歇式快步訓練法」所根據的，就是這個理論。

坦白說，我在一開始並不是推薦這種訓練方式。十二年前，我已經得知可藉由中老年人的步行測試求得大致等同最大氧氣消耗量的數值，並以此數值70％以上的強度，建議松本市的中老年人一天連續步行15～30分鐘。可是結果卻非常糟糕，幾乎每個人都放棄進行訓練，理由是「很無聊」、「只覺得很累而已」。於是我跟當時還是碩士班研究生的根本賢一先生（目前為松本大學人類健康學院教授）討論跟規劃出「間歇式快步」的訓練法。結果非常驚人，居然有90％以上的人可以完成訓練目標。比起以固定強度持續步行的單調訓練，應該還是有張有弛的運動方式更能讓人願意持續下去吧，而結果也顯示出成效良好。

簡單地歸納一下，不分年齡和運動型態，如果能夠一天進行15～30分鐘，每週3～4天，連續進行五個月強度相當於最大氧氣消耗量60～70％、感覺「有點吃力」或「吃力」的運動，就能增加10～20％的大腿肌力和最大氧氣消耗量。這樣的成果不但能縮短登山時間，也能抑制登山時乳酸的產生與肝醣的消耗，保證能讓登山更為輕鬆愉快。而實際上在實行過間歇式快步訓練的多

113

位六十多歲松本市民中，就有一些人曾跟我說過「原本只能完成當日來回的登山，現在已經可以進行連續好幾天的山脈大縱走了」、「我在地區的運動會得了冠軍」等英勇事蹟。

🔵 挑戰聖地牙哥朝聖之路

在長野縣松本市，有一個名為 NPO 法人・熟齡體育大學研究中心（JTRC）的團體，我也在裡面幫忙。JTRC 同時也有在經營增進中老年人健康的健康事業，而「間歇式快步」也是其中的訓練方法之一。這個事業自二〇〇四年開始至今已有 5400 人以上的參加者，目前也是每年約有一千多位中老年人在實行相同的訓練。以下來介紹一下其中一位目前住在京都市的江守顯正先生（當時七十一歲）的經驗談。

江守先生大約在十年前從職場退休，之後一直過著悠閒自在的生活，而在八年前因為一些機緣巧合，參加了在松本市實行的健康事業計畫，而參加的方式則是透過網路上的遠距教學。據JTRC 負責的員工所說，他每年都會來信州登山一到兩次。

大約在兩年前我和江守先生在京都碰面的時候，他跟我提到「明年五月我想去挑戰基督教三大聖地之一的聖地牙哥朝聖路線」。我對這條朝聖之路不是很清楚，據說是從法國的聖祥庇德波特（法語：St. Jean Pied de Port）小鎮到西班牙的聖地牙哥康波斯特拉城（西班牙語：Santiago de Compostela），以四十天走完全長 800 公里的一種朝聖之旅。他同時還跟我說了「去年雖

然得了脊椎管狹窄症而腰痛難當，但最近多虧了間歇式快步訓練狀況改善了很多，所以想趁著這段身體狀況還可以的期間去完成我長年憧憬的朝聖之路」、「年紀也漸漸大了，所以想把這件事當作最後的挑戰」、「為了達成這個願望，除了之前的間歇式快步訓練外，我每天早上三點起床去送報的時候，都會利用五層樓公寓的上下樓梯來持續進行訓練」這些話，讓我非常地佩服他。

一位比我大了十歲之多的長者，卻能夠訂下如此明確的目標，同時還花費了數年去準備。

接下來，江守先生在二○一三年五月十五日從聖祥庇德波特出發之後，在六月八日平安無事地抵達目的地聖地牙哥康波斯特拉，接到他的聯絡時，整個 JTRC 的工作人員都一同恭賀了他。雖然因為配合飛機的時刻而縮短了一些步行距離，不過他還是背負著 14 公斤的行李，中間沒有一天休息地花了 25 天，走遍 570 公里的朝聖之路，平均每天的步行距離超過 20 公里。

很快地，江守先生在同年的十一月來到松本的 JTRC 和會員分享了他的旅程。在他的演講中，我們聽到了他在翻越拿破崙也曾經去過、上下落差有 1480 公尺的庇里牛斯山脈時遭遇到下雪天的寒冷與辛苦；還有他在高山上的避難小屋偶然遇到了一位目前居住在法國的日本人因為低體溫症而無法動彈，並且因為照顧他而結下緣分，後來變得一起走完這趟旅程的經歷；以及在朝聖者庇護所（Albergue）與來自世界各地、因緣際會齊聚一堂的人們之間溫暖的交流；或者是旅途中用淡菜、鱒魚、章魚等海鮮加上白酒作為食材的美食等等；總之，是一場非常有趣的分享會。其中讓我印象很深的，是江守先生語帶保留地說出「中間有些相遇過程，即使用偶然這

個詞也無法形容，感覺冥冥之中有某種力量引導我去這趟朝聖之旅」。

來介紹一下這位江守先生目前的體力與間歇式快步走的訓練量。江守先生的體重為七十公斤，最大氧氣消耗量為37 mL／kg／分鐘。訓練的天數為每週2～3天，一天的步行時間為58分鐘，其中快步走的時間為27分鐘，一週總共快步走了67分鐘。這裡所說的快步，是以最大體力70％以上等級的速度快步行走，以江守先生來說就是7大卡／分鐘。再加上每天早上的送報行程，這樣的鍛鍊讓江守先生的體力年齡比同年代的健康之人還要年輕了將近二十歲。

●攀登附近的低山

到現在為止所說的心肺耐力訓練、肌力訓練和間歇式快步訓練，並不侷限於登山，而是平常就能進行的運動訓練方法。另一方面，由於登山時會用到比較特異性的肌肉，再加上有背著行李穩定爬坡的動作，所以腿部肌肉的收縮節奏和其他的運動型態並不相同。因此如果附近有適合的低矮山丘，最好能在該處模擬實際登山過程的同時也進行日常的訓練。

不過，即使是那種情況，記得也要以相當於個人最大心肺耐力70％、感覺「有些吃力」的運動，進行一天15～30分鐘、一週總計60分鐘以上的運動量。訓練過程不一定要連續進行，即使分成早上5分鐘、下午5分鐘、晚上5分鐘也可以。而且假如平日太過忙碌的話，集中在星期六、日兩天各30分鐘也沒關係。

登山前的訓練

登山前六個月

測定自己的體力，決定好自己最大氧氣消耗量 70％以上的運動等級，以該等級進行快步訓練。一天進行 30 分鐘以上，每週進行四天，持續五個月後能讓體力上升 10 ～ 20％。

登山前一個月

每兩週一次去住家附近的低矮山丘登山，掌握登山的步調。

登山前一星期

飲食中多攝取一些碳水化合物，增加肝醣的貯存量。

〔圖 19〕正式登上目標山脈前的訓練計畫

運動到途中想要休息也沒關係，場所則可以選擇平日上班途中的坡道或樓梯，假日時則可以利用住家附近高低落差約 100 ～ 200 公尺的後山。

若能持續進行的話，和間歇式快步訓練一樣，五個月後最大氧氣消耗量和肌力應該就能上升 10％。

● 「高蛋白質」的效果

市面上有很多營養補助食品打著能促進運動訓練效果的名號在進行販售，其中就有補充醣類、蛋白質的食品，例如就以「高蛋白質」為名在販賣的產品，例如就以「高蛋白質」為名在販賣的產品應該就有不少人會攝取，那麼這種產品的效果到底是

如何呢？

要補充訓練時所需的醣類、蛋白質，比起次數少但每次大量攝取的方式，在運動後馬上少量且頻繁地攝取會更有效果。其根據就在於，運動剛結束時肌肉內的血流量會增加，肌細胞表面會大量出現對胰島素具有感受性的葡萄糖載體，將葡萄糖送進細胞內。同時體內的胺基酸也會往肌肉內運送，加速蛋白質的合成，促使肌肉肥大更容易發生。這種緊接在運動訓練後攝取醣類、蛋白質促進肌肉肥大的效果，已在利用健身器材進行訓練的過程中得到證明。

那麼在間歇式快步等步行類的運動中效果又是如何呢？為了進行驗證，我們以中老年女性為對象，她們原先已進行六個月以上的間歇式快步訓練且所得到的肌肉肥大效果預估已到達極限不會再增加，請她們在進行30～60分鐘的間歇式快步後馬上攝取乳蛋白（胺基酸）和醣類補助食品（蛋白質7‧6g、碳水化合物32‧5g、脂肪4‧4g、總重量215g）。結果發現，在經過五個月的訓練後，已確認攝取補助食品的組別比起未攝取的組別其下肢肌力有顯著增加的現象。這一點除了可應用在日常的運動訓練上，我認為也可以改善正式登山時的肌肉痛或喘氣現象。

雖然這些實驗使用的就是市售的營養補充食品，不過若從成分來看，牛奶或優酪乳其實比較便宜，補充食品中蛋白質的含量恰好相當於兩杯牛奶的分量（400mL），最近市面上還有販售低脂肪高乳蛋白的牛奶，也是不錯的選擇。不過因為牛奶中所含的糖分兩杯加起來也只有20g而已稍微少了一些，所以最好再跟餅乾、果醬或蜂蜜等甜食一同攝取。

如何讓身體更抗寒、耐熱

大部分人想到「山」的時候常常會有很涼爽的印象，但實際上山後就知道並非如此。夏季時比較低矮的山上天氣非常炎熱，再加上背著行李進行高強度的運動，身體也會有很高的產熱量。

從A先生的例子我們可以得知，攀登1000公尺的高度就會流出多達1500 mL的汗水，導致體溫上升和心跳數增加，讓運動自覺強度也跟著上升。到時候如果感到過於吃力的話，連帶登山的魅力也會減半。另一方面，如果登山者很怕冷的話，就變得一定會多帶防寒用具，結果讓行李的體積大增。

因此在這裡就來解說如何才能讓自己的身體更加抗寒及耐熱。

人類的體溫調節機制

首先，先來整理一下人體的體溫調節機制。

體溫可以分成腦溫和皮膚溫。體溫調解反應的目的，主要是為了將腦溫保持在一定的溫度，因此身體會隨著腦溫變化而引發體溫調解反應。舉例來說，當腦溫比標準體溫（假設為36.8℃）高時，會讓皮膚血流增加、促進排汗。皮膚血流量一旦增加之後，皮膚表面的溫度會升高，若外

界的溫度比皮膚表面溫度低時，就會讓體熱散熱出去。再加上汗水如果能從皮膚表面蒸發的話，其汽化熱也能讓體熱散失出去。另一方面，當腦溫低於標準體溫時，會降低皮膚血流量抑制散熱，並引起肌肉的「顫抖」現象來增加產熱、防止體溫下降。

由於人類有大量的皮膚血流和排汗功能，這一點和其他四足動物相比，人類對於炎熱的環境擁有非常優秀的適應能力，也由於這個優點，所以能在熱帶沙漠或叢林地區生存。另一方面，炎熱所造成的皮膚血流增加會引起血液積存在皮膚靜脈裡，導致流往心臟的血液回流量減少，讓血壓變得難以維持，若再加上汗水大量流失，則更會加速血液量的下降。

由此可知，體溫調節能力優秀的人其實可以說就是血液量比較多的人。雖然在一般的教科書中都會描述血液量佔體重的7％，不過這指的是沒有運動習慣的人，如果是馬拉松這一類耐久性競賽的頂尖運動員，則會有雙倍的血液量。也就是說，擁有大引擎的汽車，就會有大型的冷卻系統。

另一方面，人類對於寒冷的反應就沒有這麼優秀了。圖20所表示的是「顫抖」和代謝率的關係。

「顫抖」的特徵是一開始會從嘴巴周圍的咬肌開始，所以會有牙齒打顫的聲音出現，接下來則是逐漸擴大到全身，最後到達四肢的肌肉。

儘管如此，「顫抖」所產生的熱量並不多，而且還會受到肌肉量多寡的影響，如同上圖所示，最多不過3大卡／分鐘而已。

120

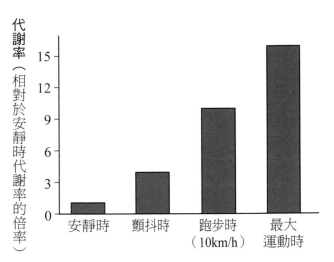

〔圖20〕顫抖時的產熱量約為安靜時代謝率的 3 倍，但只有進行最大運動時的約 30%。

代謝率（相對於安靜時代謝率的倍率）

15
12
9
6
3
0

安靜時　顫抖時　跑步時（10km/h）　最大運動時

運動時的「顫抖」則會隨著身體因運動而增加產熱、體溫升高後而逐漸受到抑制，最後完全停止（圖21）。這個結果代表在寒冷的環境之下若想要維持體溫，最好的方法就是運動。

雖然在冬季登山的時候，常常會提不起精神收拾帳篷，出發前也總是會有點磨磨蹭蹭，但其實如果能毅然下定決心開始邁步出發的話，身體才會溫暖起來，整個人也會變得更有精神。

如何讓身體更耐熱

要讓身體更能耐受炎熱的方式就在於增加血液量。先前有說過登山時的脫水狀況可藉由飲用運動飲料來恢復血液量而得到有效緩解，那麼在登山之前是否有方法可以事先增加身體的血液量呢？

我們以八位年輕男性（平均年齡二十一歲）和八位老年男性（平均年齡六十八歲）為對象進行了一項實驗。我們利用強度相當於最大氧氣消耗量80%和20%的運動，請每位受試者各

121

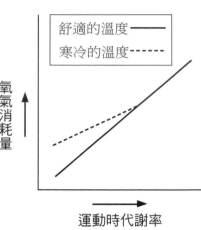

〔圖21〕運動時代謝率與氧氣消耗量的關係。即使在安靜狀態下有顫抖現象，一旦因為運動而使得產熱增加、體溫上升後，顫抖也會停下來。

自交替進行4分鐘和5分鐘並重複八個回合，結束之後立刻請他們攝取含有糖分35g、乳清蛋白質10g的綜合營養補助食品，接著持續測量其血漿白蛋白量和血漿量（血液的水分量）在23小時內的變化。結果如圖22所示，不論是年輕受試者還是老年受試者，在攝取補助食品後，血漿白蛋白量和血漿量最慢也會在兩小時以內增加，和對照組相比，直到23個小時後都還能維持在高值，也就是說血液量有增加的情形。

血液量若能增加，登山過程中就會有回流到心臟的血液量也會隨之增加，其結果讓心臟可以輸出更多的血液在皮膚進行循環，進而讓汗腺的功能也成比例地增強。

而為了調查其效果，我們以年輕人和老年人為對象，請他們進行相當於最大氧氣消耗量60～70％的「有點吃力」或「吃力」的運動，一天進行30～60分鐘，每週進行3～4天，並且在運動後吃下相當於2～3杯牛奶（每200mL含糖分15g、蛋白質6～10g）或甜零食（糖分22～50g）的糖分、蛋白質營養補助食品。結果發現在一星期～兩個月內能改善20～50％的皮膚血管

122

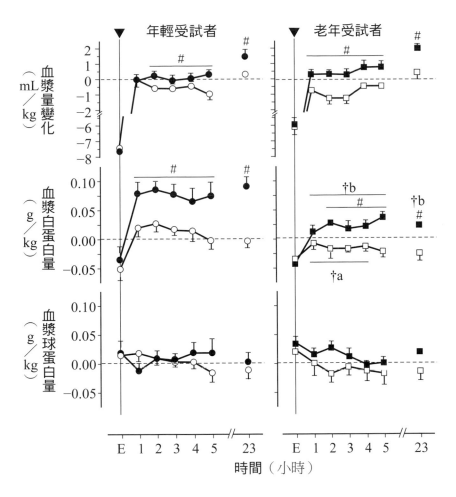

〔圖 22〕不論是年輕受試者（8 名）還是老年受試者（8 名），在進行間歇式訓練 90 分鐘後若有攝取含有糖分和蛋白質的營養補助食品，與對照組相比在 1～2 小時後血漿白蛋白量和血漿量都會顯著增加。這個結果表示在登山前的訓練和為期數天的登山過程中若有攝取營養補助食品，能提高登山時的體溫調節能力。

＃和對照組相比 P 值＜ 0.05 表示具有統計學上的顯著性差異。
a、 b：和年輕受試者的對照組及糖分、蛋白質攝取組相比 P 值均小於 0.05，表示具有統計學上的顯著性差異。長條圖表示在標準誤差範圍內的平均值變動範圍。

擴張能力和排汗能力。

這表示血流量的增加不只能縮短登山所須花費的時間，還能抑制登山中無謂的體溫上升和心跳加快，讓登山起來更輕鬆。

● 如何讓身體更抗寒

有人說肌肉發達的人特別不怕冷，這是真的。所以說要讓自己的身體更加抗寒的話，還是必須從增加肌肉量著手。

肌肉即使在未收縮的安靜狀態下，也會消耗細胞內的ＡＴＰ而不停地消耗能量。也就是說肌肉隨時處在「怠速」（暖機）狀態，以便在必要時隨時可以動作。因此若是肌肉量可以增加的話，因為能提高安靜時的代謝率，所以可以讓身體溫暖起來變得更加抗寒。此外，就如同圖20所示，肌肉量的增加能讓「顫抖」所產生的熱量增加，而且使用這些肌肉進行運動時，配合運動強度和持續時間的長短也能產生更多的熱量，也就相當於讓身體溫暖起來和增強抗寒能力。

已經適應寒冷氣候的人與一般人相比，即使處於寒冷的環境下也不太會出現「顫抖」反應，這是因為「非顫抖性產熱」的關係。也就是說一旦他們處於寒冷環境下時，交感神經的活動會特別活躍而促進脂肪的燃燒及產熱。如果經常處在寒冷的環境下，這個機制也會愈來愈發達，這就是所謂的「非顫抖性產熱」。

實際上我在十七年前從京都往松本赴任的時候，首先最感到驚訝的就是明明是嚴冬季節，信州大學的學生們卻都穿著很單薄的衣著。雖然京都的冬天也很冷，但松本還要更加地寒冷，儘管如此，信州大學學生的衣著卻都比京都學生還要單薄。這麼說來我現在到了冬天也比以前穿得少了。當然，松本的溼度比京都還低也是比較不會感到寒冷的原因之一。

不過，據說「非顫抖性產熱」頂多只有安靜時代謝率的 10% 左右（0．1 大卡／分鐘）。總而言之，增加全身的肌肉量讓基礎代謝率上升以及增加非顫抖性產熱量，都是能有效讓身體變得更加抗寒的方法。

富士山
登山與高山症

一起來挑戰富士山吧

在中老年一輩的登山者中，有很多人都會有「好想去爬富士山」的願望，而實際上有攀登過富士山的人應該也有不少。據說每年光是在夏天為期兩個月的登山季節中攀登富士山的人就有30萬人之多。

富士山（標高3776公尺、照片5）是一座登山路線與山小屋都維護得很良好的山脈，登山難度雖然不高，但卻可能發生恐怖的高山反應（高山症），因此在登山前務必要了解有關高山症的知識和預防方法。

● 高山症從八合目開始

有不少爬過富士山的人都曾有過這樣的經驗：明明從五合目的登山口開始登山過程都很順利，可是一到了八合目的小屋附近就突然出現心悸、喘氣（呼吸困難）、雙腿愈來愈沉重的反應，其中有些人還會感到頭痛和噁心想吐。其原因就是因為氣壓會隨著高度攀升而下降，再加上大氣中的氧氣分壓也會成比例地降低，一旦到了約3200公尺的高度就會開始影響到身體而出現症狀，而富士山八合目的附近就是這個高度。換句話說「高山症」的症狀會從八合目附近開始出現。

128

〔照片 5〕富士山（堀內雅弘先生提供）

那麼為什麼登山者一到了這個高度就會突然出現症狀呢？圖23所顯示的為肺泡內和血液動脈血中的氧氣分壓與血紅蛋白氧氣飽和度的關係。所謂肺泡內的氧氣分壓，就是在肺泡內和血液接觸的氧氣壓力，相當於平地大氣壓760mmHg的14%。

血紅蛋白也稱為血紅素，是紅血球內的分子，也因此讓血液呈現紅色。血紅蛋白很容易與氧氣結合，當空氣與血液在肺臟內隔著稱之為肺泡的薄膜接觸時，因為肺泡與血液的氧氣分壓有所差距，因此肺泡中的氧會快速地溶解在血液中，因此肺泡內和動脈血中的氣體分壓幾乎相等。

氣壓在平地（標高0公尺）時為760mmHg，但到了富士山八合目（標高3200公尺）時為520mmHg。此時肺泡內的氧氣分壓也會各自下降到100mmHg到50mmHg之間。

另一方面，血紅蛋白的總量中有多少比例會和氧氣結合（氧氣飽和度），則要看肺泡內氧氣分壓的高低來決定，目前已知若在60mmHg以上時會形成將近100%的飽和狀態，但若是在60mmHg以下則飽和度會急遽地下降。這是血紅蛋白在物理化學上的特性。

129

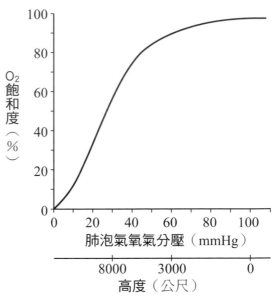

〔圖23〕血液中血紅素（血紅蛋白）的氧氣飽和曲線。紅血球內的血紅素會和氧氣結合，將氧氣運送到肌肉等末梢部位。雖然在標高0公尺的地方所有的血紅蛋白都能夠與氧氣結合，可是一旦在標高3000公尺的地方就會下降到80%，到了標高8000公尺處更會下降到55%。

在標高 3200 公尺處會發生什麼事

首先要請大家看一下圖24（A），肺泡內（動脈血中）的二氧化碳分壓如果上升的話，因應其上升的程度，呼吸的氣體量會「敏感」且「直線」地跟著上升。

舉例來說，我們暫停呼吸約30秒所感受到的呼吸困難感，是因為位於頸動脈的化學感受器偵測到二氧化碳分壓的上升，並將這個資訊傳送到延腦的呼吸中樞，同時讓大腦認知到「增加呼吸

由於這樣的機制，在攀登到3200公尺之前，身體所感受到的「吃力感」能夠和在平地一樣沒有什麼變化，可是一旦超過之後，身體就會突然對低氧環境產生反應，出現呼吸明顯亢進的現象，也就是喘氣加快、呼吸困難等症狀。

那麼，造成這種呼吸困難的原因又是什麼呢？

130

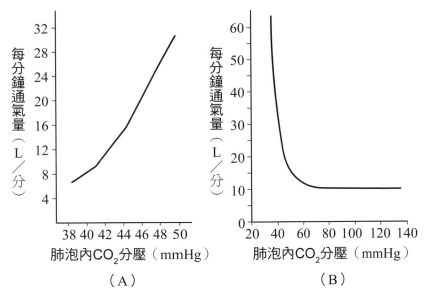

〔圖 24（A）〕肺泡內（動脈血）二氧化碳分壓（PaCO$_2$）與通氣量之關係。值得注意的是即使 PaCO$_2$ 的變化很小也會明顯促進呼吸運動。

〔圖 24（B）〕肺泡內（動脈血）氧氣分壓（PaO$_2$）與通氣量之關係。值得注意的是在 PaO$_2$ 下降到 60 mmHg（3000 公尺高度）之前都不會促進呼吸運動。

頻率，把二氧化碳排出體外」這個訊息。另一方面，此時身體完全沒有去感受體內的氧氣是否有所不足。一旦血紅蛋白的氧氣飽和度下降到 60％以下，就會出現嘴唇、眼瞼黏膜變成紫色的發紺現象。但只是停止呼吸 30 秒的程度則不會有這種症狀，這是因為血液中的氧氣依舊十分充足。

也就是說，我們每天日常的呼吸運動，是憑藉著血液中二氧化碳的分壓變化在調節的，這種機制稱為「呼吸之二氧化碳驅動」。

接下來請看圖 24（B），肺泡內（動脈血中）的氧氣分壓開

始下降後，直到下降到 60 mm Hg 之前潮氣量並不會有顯著的增加，可是一旦下降到 60 mm Hg 以下後，可看出通氣量會呈現「指數函數」型的增加。這也是透過頸動脈的化學感受器所引起的反應。這個時候所感到的呼吸困難會非常強烈，對身體來說等於是狀態緊急的嚴重警報。再加上因為登山所造成的氧氣消耗量增加，肺泡內的氧氣分壓只要下降少許就會讓呼吸明顯加快，這就是在富士山八合目（標高 3200 公尺）一帶為什麼會發生這種症狀的原因。

● 高山症的機制

再來，像這種因為氧氣不足而呼吸急促的現象會造成一個困境，就是讓身體去忽視動脈血中二氧化碳分壓的調節作用。也就是說，原本我們位在平地時會調整呼吸讓「二氧化碳分壓達到 40 mm Hg」的回饋反應，從現在起會變成為了確保體內的氧氣分壓而去調節呼吸，這種情況稱為「呼吸之氧氣驅動」。如果把「呼吸之氧氣驅動」形容得誇張一點，就是身體已經不想去管肺泡內（血液中）的二氧化碳分壓會變得如何了，而這個結果會造成體內因為過度換氣而讓血中二氧化碳分壓降低到 34 mm Hg。

那麼，血中二氧化碳分壓降低到這種程度後會發生什麼事呢？如果想要體驗看看這時的症狀，只要進行 10 次左右的深呼吸就會知道了。

132

不知道大家還記不記得，小時候去海水浴場玩的時候，因為想要早點跳進海裡於是急著想把游泳圈吹起來時就會感受到這種症狀，例如指尖血管收縮而刺痛、腦袋暈眩、眼前發黑等等，換句話說就是被稱之為過度換氣症候群的症狀。這些症狀在動脈血中的二氧化碳分壓稍微降低時就會出現。

血紅蛋白的氧氣飽和度在高度 3200 公尺的時候會降低到 80%，這也會引起最大氧氣消耗量的下降。一旦動脈血中的氧氣飽和度從平地的 100% 下降到 80% 時，若以 A 先生為例套用書末附錄 **4** 的氧氣消耗量公式，可算出 A 先生在 3200 公尺高度的最大氧氣消耗量為 1780 mL，是平地求出的數值 2373 mL 的 75%。

也就是說，A 先生在攀登常念岳的時候氧氣消耗量為每分鐘 1450 mL，相當於位於平地時最大氧氣消耗量的 59%，原本是「吃力」的登山過程，若在 3200 公尺的高度還是以相同速度登山的話，就會達到該高度最大氧氣消耗量的 81%，讓登山過程變得「非常吃力」。想當然地一旦超過這個高度後，一定會有突然感到心悸的情況。

而且在進行最大氧氣消耗量 60～70% 以上的相對運動強度時，肌肉的血液中乳酸濃度會逐漸上升，這個結果會更讓人有強烈地喘不過氣和呼吸困難的感覺。再加上二氧化碳排出後造成二氧化碳分壓下降，使腦部血管收縮，各種作用相乘之下就會引起頭痛和噁心想吐的症狀。

〔圖25〕高度與最大氧氣消耗量的關係。值得注意的是即使在海拔 600 公尺體力為 60 mL/kg/分鐘的人，在珠穆朗瑪峰山頂（8848 公尺）上也會變為 20 mL/kg/ 分鐘。

登上喜馬拉雅山果然非常困難

即使是富士山的最高點高度也在 4000 公尺以下，那麼在比富士山還要更高的喜馬拉雅山等高山上，最大氧氣消耗量會下降到什麼程度呢？

圖 25 是高度與最大氧氣消耗量之間的關係。即使是在平地（700 公尺）擁有 55 mL／kg／分鐘這種絕佳體力的人，到了珠穆朗瑪峰（標高 8848 公尺）的山頂時也會下降到 15 mL／kg／分鐘，只佔了平地時的 27％，體力相當於需要別人看護的高齡者。由於安靜時的氧氣消耗量為 5 mL／kg／分鐘，加上在平地以一般速度步行時的 5 mL／kg／分鐘，當位於珠穆朗瑪峰山頂的高度時，光是不帶行李走在平坦的道路上，就相當於最大氧氣消耗量 67％的「很吃力」運動。

那麼，實際在進行喜瑪拉雅山登山時，會消耗多少能量在登山過程裡呢？

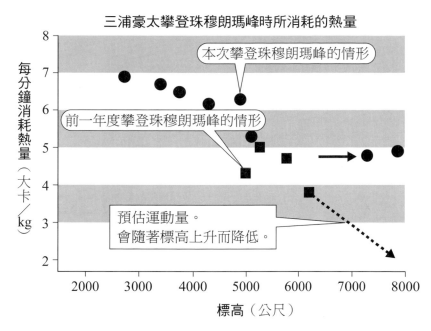

三浦豪太攀登珠穆朗瑪峰時所消耗的熱量

本次攀登珠穆朗瑪峰的情形

前一年度攀登珠穆朗瑪峰的情形

預估運動量。
會隨著標高上升而降低。

每分鐘消耗熱量（大卡／kg）

標高（公尺）

〔圖 26〕2008 年與三浦雄一郎登山隊同行的三浦豪太在攀登到不同標高處時的每分鐘能量消耗量。圖中同時顯示前一年度的資料。雖然在 2000 公尺高度時是以 7 大卡／kg／分鐘在行動，但到了 6000 公尺高度後則下降到一半，可證明圖 25 的結果。

圖 26 為二〇〇八年三浦雄一郎先生等人組成的登山隊在遠征珠穆朗瑪峰時，以攜帶式熱量檢測計對同行的三浦豪太先生測量的運動量。在 2000 公尺高度時，扣除掉安靜時的代謝率，登山所消耗的能量為 7 大卡／kg／分鐘＝35 mL／kg／分鐘，不過隨著高度上升後所消耗的能量逐漸下降，當抵達 6000 公尺高度時，已下降到 4 大卡／kg／分鐘，即下降到原來的 60％。

理論上，在 8000 公尺高度時應該會再下降將近 30％，不過豪太先生卻在這樣的高度時運動強度還是跟 6000 公尺一樣，再加上

該次是無氧（不使用氧氣筒）登山，結果最後因為身體無法承受而無法繼續登山。會這樣的主要原因，可能與無法分解大量產生的乳酸有關。

● 高地上很容易流汗

過去曾有某本醫學雜誌的讀者詢問過我，問說為什麼在歐洲的阿爾卑斯山進行高山健行的時候，會比在日本的山上更覺得口渴，感覺水壺的水減少得特別快。我想這很可能是因為在標高3200公尺以上的地區時，所流的汗會比平常更多的關係。那麼為什麼在高地會特別容易流汗呢，以下就來說明。

圖27（Ａ）所顯示的，是七名學生（體重64公斤）在環境設定為標高3200公尺、氣溫30℃、相對溼度50％的人工氣象室中，以平地最大氧氣消耗量50％的強度進行運動時，所測定到的皮膚血管擴張度與排汗速度。如圖所示，和平地（670公尺）相比，當人體處在高地環境時，會抑制運動時的皮膚血管擴張反應。另一方面，與排汗量有關的反應則維持不變。也就是說，由於位於高地時皮膚的血流會受到抑制，所以身體會多流一些汗來彌補體溫的調節功能。

那麼為什麼在高地時皮膚血管的擴張會受到抑制呢？其實這與人在高地進行運動時血液量會過度減少有關。

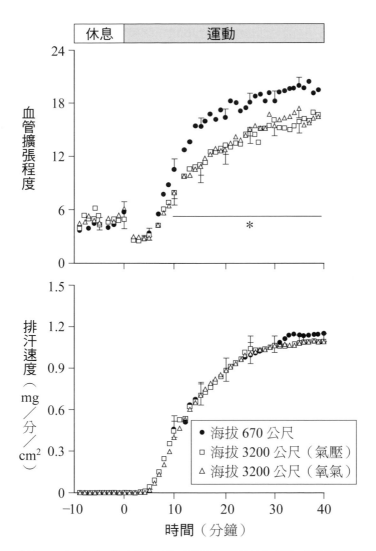

〔圖 27（A）〕高度對運動時體溫調節反應所造成的影響。在海拔 3200 公尺處的皮膚血管擴張反應會比在海拔 670 公尺處受到 30％左右的抑制，取而代之的是必須流更多的汗才能調節體溫。

＊：因 P 值 < 0.05，表示和海拔 670 公尺相比具有統計學上的顯著性差異。長條圖表示七名受試者在標準誤差範圍內的平均值變動範圍。

圖 27（B）是人體在平地和 3200 公尺高度進行運動時的血漿量變化。從圖中可看出和平地相比，人在高地環境時血漿量會有減少的情形，而血漿量減少就意味著血液量減少。那為什麼運動時血漿量會減少呢？而且還是平地減少 400 mL、高地減少 600 mL 這種非零星的量。

時間（分鐘）

-10　0　10　20　30　40

血漿量變化（mL）

0
-200
-400
-600
-800

海拔 670m
海拔 3200m（低氧壓）
海拔 3200m（低氧氣）

休息　運動

＊
＊＊
＊＊
＊＊

〔圖27（B）〕高度對運動時血漿量變化的所造成的影響。和海拔670公尺處相比，當人體位於海拔3200公尺處時，水分會加速往正在活動的肌肉移動，導致血漿量減少，而這就是皮膚血管擴張反應受到抑制的原因。

＊、＊＊：P值＜0.05、P值＜0.01 表示和海拔670公尺相比具有統計學上的顯著性差異。長條圖表示七名受試者在標準誤差範圍內的平均值變動範圍。

也許有人會覺得流汗有可能造成脫水嗎，不過其實在運動開始後的十分鐘內，還沒有開始流多少汗的時候，幾乎都會發生血漿量減少的情況。

其實這些血液幾乎都往腿部的肌肉組織移動了。會造成這種反應的機制有些複雜，首先，運動時肌肉內的代謝開始亢進的話，局部的肌肉血管就會擴張，讓肌肉內的血流增加。

如此一來，會讓肌肉的微血管內壓升高，血液內的水分開始往肌肉組織內移動。接下來，肌肉內開始產生乳酸，而要將乳酸從細胞內排出需要時

間，所以此時細胞內外的滲透壓開始出現壓力差，讓水分從細胞外往細胞內移動。也就是說，肌

肉在運動時會「腫脹起來」。

再加上身體此時處於高地的低氧環境，所以即使是同樣的運動強度，也會讓乳酸等代謝物的

產生速率更快，而且動脈血中的氧氣分壓降低也會讓肌肉血管擴張和微血管血壓升高。

這所有的反應加起來，會促使水分從血管內往血管外移動，導致血漿量減少。像這樣發生在高山地區的血漿量過度減少，會讓血液往心臟的回流量減少，能分配到皮膚的血流量也隨之減少，這就是由於皮膚血流減少的緣由。

● 流汗的好處與壞處

前面已說明過由於皮膚血流量的減少，導致人體在高地會特別容易流汗。那麼在高地流汗對身體會有什麼樣的影響呢？

由於高地的空氣密度會降低，即使人體的皮膚血流增加及體表溫度升高，熱量也難以傳播到空氣中，所以在 3000 公尺高度時，經由皮膚血流的散熱效率會比平地下降 10%。另一方面，一旦高地的空氣密度下降時，水分子不易受到其他氣體分子熱運動的妨礙，所以汗水會更容易從皮膚表面蒸發，所以在 3000 公尺高度時，經由流汗的散熱效率會比平地提高 10%。這種在高地出現的散熱結構變化，正好適合人體的散熱機制變化，可說是在高地流汗的好處。

相反地，流汗的壞處則是高地環境一整天的冷熱差異、氣溫和溼度的變化都很大，所以會影響到汗水蒸發。如果溫度急遽下降且溼度上升時，無法蒸發掉的汗水會在貼身衣物與皮膚間凝結，使得體表往大氣方向的熱傳導增加，結果導致體溫急速降低。此外，人在高地流汗時比較容易造

成脫水，可是卻比平地更不容易感到口渴，所以水分攝取量會趕不上脫水量而導致血液量減少，進而讓包括體溫調節能力在內的運動能力下降。至於人在高地比較不容易感到口渴的機制，則是到目前為止尚未明確得知。

歸納起來，人體在 3200 公尺高的地方潮氣量（人體在平靜時每次自然呼出或自然吸入的空氣量）會增加、血中二氧化碳分壓降低，而這會讓腦血管收縮。再來就是最大耗氧量會下降、促使乳酸產生而引起喘氣和呼吸困難的症狀。而這也讓相對運動強度上升，水分往活動的肌肉內移動，導致血漿量下降。結果讓皮膚血流量降低，妨礙身體的散熱功能，而這一點會用流汗來彌補。

用比較好懂的方式來敘述的話，那就是人在高地環境會比較容易脫水，需要比位在平地時補充更多的水分，重點就是在高地環境中要比口渴時還要更積極地攝取水分。不過在高地的行動過程中常常會有不方便喝水的時候，而且再加上低氣溫的影響，其實很少會有口渴的感覺。

因此真的要讓自己的身體從脫水狀態恢復的話，最好在晚飯時補充水分。當我們處在溫暖的房間或帳篷內進食的時候，由於血糖值會升高，身體也會漸漸溫暖起來，這個時候通常會感到口渴。就寢時最好也將水壺放在枕頭旁邊，只要一感到口渴就攝取適量的水分。

如何適應富士山的高度

●天山山脈博格達峰的體驗

我在學生時代參加母校登山社的時候，一年四季都很喜歡往信州的山上跑。算起來一整年應該將近有六十天都在登山，也就是說六年的醫學系就讀過程中，有一年的時間都是待在山裡。當時我們大學登山社的目標，是首先先找出人們很少去攀登的山脈，然後調查資料、訂定計畫、成功地將計畫完成，以這種形式來達成我們的目標。

多虧了這個過程，當時的我一直深信著「相信自己的可能性，勇往直前朝向目標努力」這種帥氣的生活方式。也因為如此，我對於畢業後自己將被要求成為一個「有患者才有醫師」這種被動姿態的臨床醫師，一直覺得似乎有哪裡不足的感覺。眼看著就要畢業前的某天深夜，因為臨床實習而疲憊地走出附設醫院時，燈火通明的基礎醫學研究大樓突然躍入我的眼簾，那看起來簡直就像我曾經與同伴一起攀登過的鹿島槍岳在春季時的白雪山稜。朝著白光閃耀的山頂上延伸的紅色登山繩，至今仍是我生活尊嚴的象徵。

之後我終究是進了母校的生理學研究室，由於醫學院出身的畢業生幾乎都會選擇臨床醫學，

〔照片6〕博格達峰

所以像我這樣的人力大概是有點物以稀為貴，馬上就被採用為助教了。進了研究室大約三年之後，我突然聽到了京都山岳會決定組成一隊遠征隊，前往天山山脈中尚未有人踏上的博格達峰（標高5445公尺，照片6）且在找尋隨隊醫師的訊息。這座山脈位在塔克拉瑪干沙漠以北，絲路中天山南、北路的分岐點中國烏魯木齊市的郊外。二次大戰前英國的名探險家艾瑞克‧希普頓曾嘗試攀登此山，並在著作《韃靼之群山》（白水社刊）中介紹，不過之後因為中國的鎖國政策而並未成功，使得這座著名的高峰依舊無人踏上。

我一臉「就是這個，這就是我進

142

入基礎醫學的本來目的」的樣子，心中頗有勝算地向指導教授提出了請求，原因是我們這間繼承了前代教授的研究室其研究主題就與「人體的環境適應能力」有關，而且校友中也有以適應寒冷為研究主題而參加了南極觀測的越冬考察隊。而不出我所料，教授果然也落落大方地判斷說「也好，說不定能在將來派上用場」而答應了我的出差申請。

另一方面，以當時的校長為主的校方行政人員，則是主張「如果遇難的話會以殉職處理，太浪費京都府民的納稅血汗錢了，你應該辭職後再去。」為了這件事，登山隊隊長直接聯絡了當時的京都府知事林田悠紀夫先生，知事有感於隊長的挑戰精神，於是寄了推薦信給校長，認為這是一件「對於中日友好具有重大深遠意義」的事。而這個方法果然奏效，校方批准了我這個研究室助教的出差申請。當時登山隊長所堅持的「力量弱小者才應正面攻擊」之態度，成了我人生的基本態度，至今依然如此。

接下來，在校長面前信誓旦旦說出「我不是為了登山才去的，是為了進行高地醫學的研究」的我，開始煩惱自己到底應該以什麼為研究主題。由於研究資源有限，大概也只有我一個人能投注心力於此，然而，就是想不出一個絕佳的創意。

於是我找了母校登山社的校友，當時在防衛醫科大學專攻高地醫學的教授討論這件事。結果當他詢問我「你是為了研究高地醫學才去參加遠征隊的吧，應該不會是為了登山才去的吧？」時，我卻有些難以回答。而我從他身上得到關於研究的建議，則是難得有機會參加長期遠征隊，那就

143

進行實驗室絕對辦不到的高地適應相關研究就辦好了，反正登山光是為了生存就必須竭盡所能了，再貪心就什麼都做不到，不如就拜託每一位隊員幫忙測量自己早上起床還未爬出睡袋時的基礎心跳數和基礎體溫，並將每天的身體狀況記錄在手冊裡。

● 適應高地花了一星期的時間

我參考了這個建議，請每一位隊員將登山過程中的基礎心跳數、基礎體溫、憋氣時間和身體狀況記錄下來。同時還請他們將一天24小時的尿液收集在寶特瓶裡，測量尿液量並攜帶一部分回國測定其中的電解質。感謝他們的合作，我們還做出了將十位隊員的尿液瓶並排陳列在帳篷前面的壯舉。途中只要有機會我就會不斷提醒隊員「不要忘了唷」，想必他們一定覺得我很囉唆吧，不過真的要感謝大部分隊員的鼎力協助。

這裡所說的基礎心跳數和基礎體溫，是在早上起床爬出睡袋之前的橫躺狀態下測量的，只要站起來或開始活動的話就無法正確測量到。而基礎體溫則是用刻度較細的女性用基礎體溫計放在舌下測量3分鐘。這些測量值對於預測隊員每天的身體狀況十分有用，基礎心跳數和基礎體溫高的隊員通常會影響到當日的行動。另外，憋氣時間則可做為呼吸之氧氣驅動的指標。

圖28（A）所顯示的為登山高度、基礎心跳數、基礎體溫和憋氣時間。在最初的三天從1000公尺高度攀登到3800公尺高度的時候，基礎心跳數上升了16下／分鐘，不過在

144

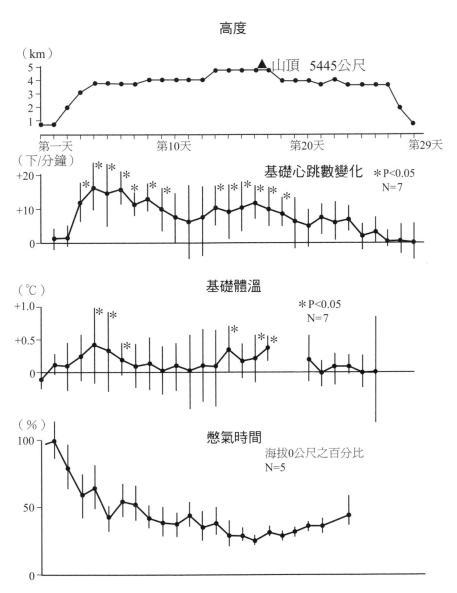

〔圖 28（A）〕攀登博格達峰時之基礎心跳數、基礎體溫和憋氣時間。抵達 4000 公尺高度時，雖然基礎心跳數和基礎體溫升高，但在同高度停留一星期左右之後，該等數值均降低到接近平地的水準。憋氣時間則隨著高度升高而縮短，在 4000 公尺高度時降低到平地的 40％。

長條圖表示在標準誤差範圍內之數值分布範圍。

該高度停留一段時間後又開始漸漸下降，停留七天後降低到只上升10下／分鐘，之後攀登到

4500公尺高度的前進營地時心跳數又有些許加快。另一方面，從圖中也可看出基礎體溫的變

化大致與心跳數的變化並行。

憋氣時間的變化大致上與高度變化呈現鏡像反射，由此可知人體在高地環境時呼吸的氧氣驅

動會隨著高度變化而明顯亢進起來。基礎心跳數的上升數要直接加上登山行動中的心跳數，以A

先生為例，在常念岳登山中的心跳數為120下／分鐘，屬於「吃力」等級的登山，那麼在這

個高度就是136下／分鐘，屬於「很吃力」等級的登山。

圖28（B）所顯示的則是在不同登山高度時十名隊員中出現類高山症症狀的人數。在到達

3800公尺高度後停留的七天內，有三～六名的隊員主訴自己有頭痛、浮腫、失眠等症狀。

圖28（C）所顯示的為尿量與電解質濃度。由於沒有將水分和鹽分的攝取量記錄下來，無

法說數據一定正確，不過若假設為固定的攝取量，那麼在到達3800公尺高度後尿量有下降

的情形，不過在該高度停留七天後就恢復原有的尿量。此時若從尿液中鈉離子（Na^+）與鉀離子

（K^+）排泄量的比例（鈉鉀比，Na^+／K^+）來看，也隨著尿量一同恢復。雖然腎臟的鈉離子再吸收

會受到被稱為腎素─血管收縮素─醛固酮系統（Renin-angiotensin-aldosterone System）的壓力賀

爾蒙所調節，但在到達高海拔環境後，這些賀爾蒙的分泌會讓尿量減少並讓鈉離子蓄積在體內（因

此也會造成浮腫），於是造成尿中的鈉鉀比降低。不過在經過七天的停留後這些內分泌會受到抑

〔圖 28（B）〕攀登博格達峰時出現的類高山症症狀。在到達 4000 公尺高度後停留的一星期內，雖然有隊員出現頭痛、浮腫、咳嗽、失眠等症狀，但之後都有所改善。

〔圖 28（C）〕攀登博格達峰時的尿液變化情形。在到達 4000 公尺高度後雖然有隊員暫時出現寡尿症狀，但在停留一星期後則觀察到排尿量明顯增加。

制，也就解釋了為什麼鈉鉀比和尿量會恢復。

浮腫情形不只出現在臉部，在從大腿開始的下半身尤其明顯。有些女性隊員如果正好遇到生理期的話臉部浮腫的情形還會更嚴重。推測這是因為女性賀爾蒙也有讓鈉離子滯留在體內的作用。此外，在 4000 公尺高度熱心進行搭建帳篷和紮營等活動而忙來忙去的隊員，其浮腫特別嚴重，這可能是因為在進行會產生乳酸的高強度運動時，壓力賀爾蒙的分泌也會增加，於是讓水分和鈉離子蓄積在體內的關係。

● 彈丸登山的危險性

我們來將以上所知道的資訊歸納一下。

首先，一旦到達 3800 公尺高度時，大氣中的氧氣分壓下降造成通氣量和心跳數增加、尿量減少。不過這些現象會在該高度停留一陣子後漸漸穩定下來，通常在七天內就可以接近平常的數值。基礎體溫的上升可能是因為這些呼吸、循環反應活化後造成代謝率上升所致，但在經過七天後也會降下來。此外，隨著這些生理學上的反應恢復正常，當初觀察到的頭痛、浮腫、失眠等類高山症症狀也會獲得改善。

然而，即使停留在高地環境也無法抑制潮氣量的增加（憋氣時間縮短），而且伴隨著這個現象有好幾位隊員在登山期間一直有咳嗽的情形。

從這些結果我們可以判斷出，當我們想要挑戰標高 3200 公尺以上的山時，最好能盡量以緩慢穩定的步調登山。如果讀者之中有想要攀登富士山等標高在 3200 公尺以上山脈的人，請切記絕對不要進行「彈丸登山（前一天不充分休息地徹夜登山）」。最好在七合目一帶進行充分的休息，或者是在七合目以上的高度以充裕的時間盡量緩步攀登，至少讓身體能夠獲得一些適應高度的時間。

● 適應高地的機制

就如同博格達峰的調查結果一般，一旦長期停留在高地，身體就會逐漸適應那個環境，這種「適應高地」的現象，其機制是什麼呢？

首先，如果在高地環境停留數個月的話，紅血球量（血紅素濃度）的上升會讓動脈血中的含氧量上升。此外，由於肺部的殘氣量（肺部中無法透過呼吸排出的空氣量）增加，當動脈血中的二氧化碳濃度急遽降低時，也變得比較不會對身體造成傷害。再來就是肌肉中的微血管密度增加，能刺激肌細胞粒線體內有氧代謝系統的酵素，讓身體變成不容易產生乳酸的體質，因此也可改善喘不過氣來的症狀。

不過，一般來說在高地環境中雖然紅血球量會增加，但血漿量卻會減少，因此血液量整體並不會增加，回流到心臟的血液量也同樣不會增加。而且紅血球量增加後會讓血液的黏稠度上升，

150

使得心臟要花更多的力氣才能把血液運送到末梢。所以即使在適應高地之後，最大氧氣消耗量依舊會與在平地的時候一樣沒有變化。

此外，像這種身體能夠適應高地環境的效果，最多也只能在 6000 公尺高度以下而已，在 6000 公尺以上的高度則是停留得愈久愈會讓體力變差。由於這個緣故，建議在抵達 6000 公尺高度之前應盡量緩步攀登，而在越過這個高度之後則應盡量加速攀登。

終章

為什麼
要登山

登山與健康

到目前為止，本書都是以環境和生理學的角度來敘述登山就是要靠體力這個觀點，相信大家也應該已經了解，不要讓自己的體力因年齡增長而衰退才能讓登山變得更加安全與充實。

另一方面，大家是否知道這種體力衰退是中老年人生活習慣病的根本原因呢？如圖6所示，我們的體力在十幾歲後半達到巔峰，而從三十歲之後每增加十歲體力就會衰退5～10％，而這一點與我們的醫療支出息息相關。

我們以松本市為中心，以5400名中老年人為對象實施先前所說的「間歇式快步訓練」，發現在經過5個月的訓練後，若體力能提昇10％，原先擁有高血壓、高血糖、肥胖等生活習慣病各式症狀的人當中有20％能夠獲得改善，而原先有憂鬱症狀、膝關節疼痛等症狀的人則有50％的比例能獲得改善。這些結果正顯示出中老年人因年齡增長而造成的體力衰退就是生活習慣病（慢性病）的根本原因。

有關生活習慣病的機制眾說紛紜，其中有一種說法十分有說服力，它認為人體一旦因為年齡增長、運動不足而造成體力衰退後，整個身體就會開始發生慢性發炎，這種發炎若發生在脂肪細胞的話就會造成糖尿病、發生在免疫細胞的話就會造成高血壓、發生在腦細胞的話會造成認知障礙或憂鬱症，若影響到腫瘤抑制基因則會發生癌症。所謂慢性發炎，是指身體在微生物等病原從

體外入侵到體內時，體內為了擊退這些病原而產生的生理反應，例如感冒時會喉嚨痛或發燒、傷口被細菌感染時會局部疼痛和發熱等症狀就是發炎所造成的。當然，體力衰退所造成的發炎並不會如同這些症狀一樣明顯，而是非常輕微的反應，不過特徵就是會全身性地發生。

那麼，為什麼會發生這種慢性發炎現象呢？簡單來說，就是因為肌肉細胞內負責生產相當於肌肉收縮所需「燃料」的ATP的「工廠」——粒線體發生功能衰退所導致。一旦粒線體的功能開始衰退，就會在肌肉或其他臟器內產生發炎的類賀爾蒙物質，稱之為細胞激素（cytokines），並將其釋放到血液中，引起生活習慣病的各種症狀。這種學說可說是非常地簡單明快。

那麼我們該怎麼辦呢？答案很簡單，只要利用運動訓練避免讓自己因為年齡增長而體力衰退就可以了。實際上我們與共同進行研究的信州大學醫學系分子腫瘤學研究科谷口俊一郎教授研究團隊，以中老年人為對象進行了五個月的間歇式快步訓練，並測定訓練前後受試者體內發炎反應相關基因的活性，研究結果發現，訓練讓所有刺激發炎的基因都變得不活化，而相反地抑制發炎的基因則全部都活化了起來。也就是說，為了提昇體力而進行的運動可以改善生活習慣病的症狀這一點，連在基因層次方面的研究中也已獲得了證明。

所以說，來進行更安全與充實的登山活動，以更高的山脈為目標，這樣的行為能直接讓身體的細胞重返年輕，有效增進身體的健康。

登山並非手段而是目的

長野縣每年夏天的總登山人口達50萬人，其中有70%為中老年人。為什麼會有這麼多的人在從事登山活動呢？

應該並非只是單純的因為有益健康所以才去登山吧。這是因為就算再怎麼把有益健康當作某種運動的獎勵，真正會去實踐的人也不多的關係。所以登山肯定並不是為了某個目的才去進行的「手段」，而是它本身就是一種「目的」。也就是說，登山其實是基於人類本能上的一種欲望，我個人是這麼認為的。

在敘述這個論點的根據之前，有件事我必須要先跟大家解釋一下。在生理學的授課主題中，有一個主題為「能量代謝」，目的在於解答我們在日常生活或進行運動時所需要的能量是從何而來。通常我會一開始先在黑板上畫出樹葉與太陽，接著說明樹葉表面利用光的能量將二氧化碳和水合成葡萄糖，然後被人類吃下去，在細胞內的粒線體中與氧氣結合，在這個過程中產生ATP，並做為直接的能量來源用來思考事情或是對外界作功，而這一點正好可比喻為從高山往下游流動的水流，在途中經過水車，水力帶動了水車旋轉，完成磨坊內的磨麵粉等工作。通常在說明結束後，聰明的學生就會提出「那我們是為了什麼才去轉動水車呢？」這一類的疑問。到目前為止本書所敘述的內容，全部都

其實，生理學（自然科學）沒有辦法回答這個問題。

156

是登山過程中能量是怎麼流動的，以及該怎麼做才能讓這個流動過程更為順暢這種「How？」的問題解答，因此對於「Why？」的相關疑問，完全沒有任何答案。

● 史無前例的富士山登山

所以說，到底為什麼中老年人會如此熱衷於登山呢？雖然與生理學沒有什麼關係，但請讓我以個人的觀點來稍做論述。其實是有點久遠之前的事了，當時我的一位朋友「邀請」我說要不要去參加在富士山山腳下舉辦的國際腎臟學會，原本還想說八成是要給我在學會上發表報告的機會而感到雀躍不已，結果並非如此，而是因為學會想要把登富士山作為餘興節目，所以希望由我來帶隊，我想他大概誤會我是職業級的登山家了吧。雖然我身為生理學學者的自尊有點受傷，不過想到可以和國際知名的腎臟學專家見面其實也挺不錯的，所以我就接受了朋友的邀請。

學會前一天的歡迎酒會上，大家討論的都是隔天要去富士山登山的話題。當時來自美國的國際腎臟學會會長就發出了豪語，說「我就是為了登上富士山才來參加這場學會的，為了這件事我已經利用腳踏車進行好幾個月的運動訓練了，我一定要第一個踏上山頂」，然後就是來自瑞士的年輕學者提出挑戰書，說出「別想了，我可不會把第一名讓出去」，把整場歡迎酒會的氣氛炒得十分熱烈。

第二天早上，我們從吉田口五合目開始了登富士山的行程。雖然在剛開始登山時我們有暫時排列成整齊的隊伍上山，可是漸漸地會長和瑞士來的那些人開始為了搶頭陣而脫隊，幾乎是用跑的速度在登山。接著國內一些「不想認輸」的年輕研究者也開始追趕他們，於是我們整個隊伍都變得零零散散。我自己則是留在隊伍的最後面，負責帶領來自國外的5～6人「落後小隊」，這個小隊裡大部分都是穿著皮鞋、臨時才決定要參加富士山登山的人。

「落後小隊」原本是呈現一列縱隊慢慢走上山的，可是在走到剛過七合目那一帶時，一位來自波蘭的年長研究者突然很興奮地指著隔壁山脊的某處，定睛一看原來是稜線上的小梅蕙草沐浴在朝陽下閃閃發亮，與稜線的陰影形成明顯的對比十分漂亮。於是以這位波蘭研究者為首，整個「落後小隊」的成員開始偏離登山道，毫無秩序、非常隨意地以放射狀往那座山脊走去。大家都知道富士山是一座覆蓋著脆弱火山灰的山脈，所以理所當然地，這樣的走法造成很多落石嘩哩嘩哩嘩散落而下。接著我們的行為被七合目小屋的工作人員發現，當我看到他在遙遠的下方揮舞著雙手不知道在大聲怒罵著什麼的時候，我就假裝我們這群人全都聽不懂日文的樣子。讀者之中想必有人會覺得「這樣不是很危險嗎？居然不遵守登山秩序，實在太不像樣了」吧，其實我也這樣覺得，而且也毫無辯解的餘地，不過因為已經是很久以前的事了，希望能獲得大家的原諒。

下山之後，在學會的晚宴中「落後小隊」的同伴對這件事討論得非常熱烈。順帶一提的是，飛奔在最前面的「會長集團」在登頂之後，趁勢一鼓作氣地從吉田口的相反方向下山了，結果因

為言語不通又到處亂走，最後只好出動當地的警察，護送他們平安無事地回到學會會場。像這樣史無前例的登山體驗，大概可以說明幾件事，一是外國人真的不太了解日本的登山規矩，再來就是科學家的本質就是以顛覆常識為本業，因此面對登山道這種他人幫你規劃好的路線時，大概不太願意就這樣承襲別人的道路吧。不過若是從深一層的本質上來說，儘管我們在日常生活中總是被要求要品行端正地活著，可是偶爾也會有一種想要踏出框架的惡作劇衝動，覺得自己是不是可以和同伴一起完成一個無法預期的特殊經驗，所以當挑戰完成的時候，人們臉上才會綻放出那麼棒的表情。

不僅僅限於登山，其實運動會讓人類在心理上變得更光明。在先前我們對中老年人進行五個月的間歇式快步訓練中，參加者中約有30％的人其「憂鬱症自我評量表（CES—D：Center for Epidemiologic Studies-Depression Scale）」的分數在16分以上（滿分為60分）而被診斷為「有憂鬱症狀傾向」，可是這些人在經過五個月的持續訓練後，其分數幾乎都恢復為正常等級。

說到「憂鬱」症狀，在冬季漫長的北歐地區已成為一種社會問題，而從以前開始運動就一直是治療方法之一。根據研究，若以患者最大氧氣消費量80％以上的超高強度運動實施一段時間後，即可看出憂鬱症狀獲得改善，其相關運作機制則很可能與最近受到矚目的腦源神經滋養因子（BDNF：Brain-Derived Neurotrophic Factor）有關。這些由腦組織分泌的物質對腦細胞有活化的作用，雖然憂鬱症患者體內的濃度較低，但能藉由運動而增加，同時患者的憂鬱症狀也會隨

之獲得改善。

可見光是和志同道合的同伴一同進行有點吃力的登山活動，就不只對身體，連對心理也會有改善的效果。

●山傳達給我們的訊息

那麼，最後我想跟大家分享一個有點長的個人經驗談，是發生在將近十年之前關於某座山的故事。之所以不說出是哪座山，則是因為我跟信州大學當時的校長講述這次登山的來龍去脈時，身為生態專家的他站在自然保育的觀點，強烈要求我保密不要對外公布山名。

那年夏天，我和登山社裡的兩位在校生，決定沿著溪谷溯溪而上登上那座山的山頂。我們腳穿分趾鞋、頭上戴著頭盔，背包裡塞進登山繩、帳篷和釣竿，像往常一樣，我們在心情上已經是現役的登山社社員了。開始溯溪後，我們徒步涉水而過了好幾次水深及腰的地方後，遇到了超過30公尺的大瀑布。我們決定從瀑布的左岸爬高繞過瀑布，準備發揮我們最大的腕力，攀登上全是比身高還高的灌木叢的陡坡。大約花了一個小時的時間，總算從灌木叢中脫身而出，再利用登山繩垂降下20公尺的高度，平安無事地降落在瀑布的上方。

果然，上面就像另一方天地一樣。沒走幾步路，就遇到一隻日本髭羚歪著頭一直盯著我們，還看到黑黃相間的山椒魚（雖然校長有告訴我真正的名字，但我已經想不起來了）從我們腳邊悄

160

悄地溜走。我們在盛夏時節的好天氣中不斷地前進，正好在河灘地找到一個適合搭帳篷的地點，決定今天就在這裡紮營過夜。很快地，我們來到河邊開始準備釣幾尾紅點鮭來為晚飯加菜。在連續兩竿感覺都只是鉤到河底後，第三次拋竿進水裡等待了一段時間再將釣竿前端拉起來時，水面上出現了一隻我以前從未見過、嘴巴大張體型有一尺長的大紅點鮭。我一邊壓抑我興奮的心情，想辦法用力地把釣竿往岸邊拉，然而釣線撐不住這尾既大又猛烈掙扎的紅點鮭衝擊，就這樣被扯斷了。看著掉在河灘上活蹦亂跳想要逃走的紅點鮭，我猛然扔掉手上的東西對著牠飛撲過去，這個時候，我清楚地告訴這尾紅點鮭「別逃了，你已經屬於我了，就算要拿我之後可能會有的生理學上的大發現來交換，我也要得到你」。結果最後不知道是不是上天聽到了我的願望，紅點鮭投降了。

釣上了一尾大紅點鮭而意氣風發的我們，收集了河裡的漂流木升起了篝火準備要來煮飯。然而才剛烤熟紅點鮭的表面時，原本還非常晴朗的天空霎那間滿天烏雲而下起了雨來。結果篝火被澆熄紅點鮭也烤得半生不熟，就這樣把難得獻出了生命給我們的紅點鮭扔掉似乎太違反佛家精神了，所以儘管有些難以入口，我們還是想辦法把牠吃完，當夜鑽進了帳篷裡過夜。

雨到了第二天早上也沒有要停止的跡象，所以我們也只能在雨中繼續溯溪而上。總算抵達山頂正下方2500公尺的高度時，意外發現已變得狹窄的溪流上游形成了陡峭的雪溪。由於溪流兩岸幾乎是垂直的絕壁我們無法繞過，而且我們也沒有攜帶雪上攀登用的裝備，只好在雪溪上

重複著前進3公尺滑落1公尺的艱苦過程。在滑落過程中，我腦中想著如果我就這樣一路滑落到雪溪的最下方，就會掉到瀑布底下，成為紅點鮭的食物了……原來如此，這是因為我把溪流的「主人」給釣上來的關係嗎。儘管如此，或許是學生時代的雪上訓練奏效，也或許是紅點鮭的詛咒之力沒那麼強，總之，我們還是平安抵達了稜線，此時已經晚上8點了。

到現在我還會想起這件事。那尾紅點鮭，自出生以來到被我釣上來為止，一直生活在山林深處的小瀑布底下，一天到晚等著從上游流下來的食物，進食，然後長大，即使在零下30℃的寒冬結凍期也能存活下來，說不定已經活出我們難以想像的長年歲月。

然而，我在緬懷這尾紅點鮭的時候，比起將牠釣上來所受到的良心苛責，我感覺到的卻是在與我們人類社會全然不同的世界中，有那全然不同的時間依然在流逝著。而當我們有幸在那稍縱即逝的短暫時間內與那個世界有所接觸時，那種喜悅是無與倫比的。在溯溪過程裡，打擊在雨帽上的雨滴聲、雲霧籠罩的雪溪、在山頂正下方的黑暗中被我們頭燈照亮的黑百合群落，這些情景，我甚至覺得是某種「絕對的事物」傳達給我們的訊息。

這些訊息即使不往山裡走，在我們日常的生活中應該也能充分感受到，只是日常生活裡有各式各樣的雜音，讓我們無法輕易感受到。然而，也並不是說只要我們能待在安靜的場所裡就能夠感受到這些訊息，因為在那樣的情況下，會有無數的念頭在我們的腦海裡載浮載沉，應該說此時的腦裡反而是非常吵雜喧鬧的。

162

在山路上安靜地走著、氣喘吁吁地攀上絕壁，在這種時候，在鬆了一口氣的瞬間，就能察覺到那來自「絕對的事物」的訊息。雖然這種感覺或許在朝聖過程中也體會的到，但我認為就是這種體驗，才是讓我們深陷在山林裡難以自拔的極大原因。

就像這樣，登山過程中可以感受到日常生活所感受不到的感覺，而那是為什麼呢？很可惜的，我還找不到明確的生理學證據來印證這個現象。

不過，有一個事實可以告訴大家。我們在日常的生理學實驗中可以觀察到，當我們請受試者踩踏負荷為零的腳踏車時，其「心跳數」與每單位時間內的「波動」，和靜止時相比，運動時的數值會更低。這是因為心臟受到迷走神經（副交感神經）和交感神經的雙重支配，所以這兩者之間的相對力量關係會決定心跳的次數。在進行負荷為零的運動時，與靜止不動相比，體內的代謝率（氧氣消耗量）會有些許地上升。至於波動偏少的現象，則顯示出此時交感神經與副交感神經之間的競爭並不多。

動時迷走神經的作用比較佔優勢。儘管如此心跳數卻無視於此而降低，顯示和安靜時相比，運

為什麼呢？這恐怕是因為在靜止的時候，身體為了能以適當的行動來應付下個瞬間可能會發生的環境變化，因此會張開天線去感應外界的一切刺激，且交感神經已進入準備好的態勢，然而若身體已經開始在進行計畫好的行為（運動）時，就變得不需要有這種準備工作了。就像資深的舞台演員，據說他們在演出前雖然也會感到非常緊張，可是一開始發揮演技後，反而就會冷靜下

來了。

當我們安靜地走在山路上時，就會發生這種所謂排除「雜念」的狀態。所以一旦開始進行朝著山頂前進這種計畫性的活動時，才會讓我們的心靈感到平靜。

再來還有一點，我們應該都有過「運動後低血壓症」的經驗。當我們進行一定時間的「稍微吃力～非常吃力的運動」時，之後身體會有數個小時處於血壓偏低的狀態。在這段期間內，身體會恢復運動中所消耗的能量來源以及修復肌纖維，為了加速這些反應，體內會抑制交感神經活動，並擴張肌肉內的血管，於是才造成血壓下降。

也就是說，比起為了應付下個瞬間可能會發生的環境變化而進入準備狀態，身體這個時候其實是進入了完全恢復模式，所以不會在這段期間內產生「雜念」。可以想像成在山頂上與同伴悠然眺望來時山路的場景，這個時候身體應該已經進入放鬆狀態，且心靈也因為成就感而得到了滿足。

我們的未來有許多不確定（不安）的因素，平日裡也經常會漫無邊際地想著各式各樣的事情，而登山這樣的行為，能幫助我們清除這些雜念，讓身體進入一種狀態，能夠對於「存在於當下」的外界刺激做出最自然的反應。

後記

最近市面上販售的登山地圖，會用紅線標出登山路線同時還附上所需的參考時間。其實在我進入大學登山社的時候就有這種地圖了，可是學長們總是嚴格禁止我們去購買，理由是「應該用自己的腦袋思考如何登山」，所以我們主要使用的都是國土地理院五萬分之一到兩萬五千分之一的地圖。不像現在，在那個沒有 GPS 的年代，我們必須利用羅盤、地圖和周圍的景色來確定自己目前的所在地，並算出之後的行程所需花費的時間。

再來，天氣圖也要在聽過收音機的短波廣播後自己畫下來，並根據天氣圖訂出第二天的行程計畫。舉例來說，如果是冬季登山的話，北阿爾卑斯山的天氣晴朗表示日本海那一面有低氣壓，因為西高東低的氣壓分布僅限於天氣緩和的時候，所以我們在這道低氣壓抵達北阿爾卑斯山脈之前的數個小時內可以行動。然後我們就要開始和同伴召開作戰會議，討論如何在那個時刻來臨前通過推測會比較危險的場所……等。或者是春季時如果中國大陸的東海上產生低氣壓，那會在多少個小時後抵達九州，然後在那裡撞到九州山地後分成兩個，有可能形成南北兩團低氣壓縱貫整個日本列島。如果在標高 3000 公尺的主稜線上正面遇上這種低氣壓的話，帳篷之類的工具也派不上用場，有可能會有凍死的危險，因此一定要在哪一天的幾點之前抵達可以遮風避雨的小屋內。

然後考量到體力和技術都還很拙劣的低年級生，算出登山行程需要花費多少時間就是高年級生的任務了。在我還是低年級生的時候，一直覺得能做出這種決定的高年級生非常厲害，等我到了那個立場後，又深感責任十分重大。在累積多次這種經驗之後，在提出登山計畫時，光是盯著地圖腦中就能浮現登山時的情景，像是樹林帶的樣子、從森林界線到山頂上的稜線景色、還有從稜線遠望可以看到什麼樣的群山等。

就像這樣，在進行登山活動的時候，如果領隊能夠考慮到團隊中的成員，然後成員也能擁有各自的獨立性並在做好準備後登山的話，那種平安達成目標時的充實感，應該就會與在山上體驗到的絕佳景色，一同成為一生難已忘懷的回憶吧！

為了能夠做出萬全的準備，正確的知識是極為必要的。如果本書在讀者想要獲取相關知識時能有所幫助的話，就是我最大的榮幸了。

二○一四年六月

能勢　博

166

致謝

　首先我要對給我執筆本書的機會，並協助進行文章校正的講談社中谷淳史先生致上最深的謝意。同時還要感謝現任信州大學醫學院登山社常念診療所所長、同大學麻醉甦醒研究室的川真田樹人教授與醫學院登山社的各位學生，提供常念診療所的相關資料。另外，和我一同進行本書中所引用研究的京都府立醫科大學・舊第一生理學研究室、信州大學醫學院醫學研究所運動醫學研究室、以及 NPO 法人・熟齡體育大學研究中心的每一位同伴，非常地感謝大家。再來就是京都山岳會・博格達峰遠征隊的各個同伴，以及所有之前曾與我同行登山的夥伴們，非常謝謝你們。

　最後要感謝的，則是願意支持我、容許我登山的每一位家人。

的血紅素能與 1.34mL 的氧氣結合，因動脈血中全部的血紅素都與氧氣結合，所以動脈血的氧氣含量（C_aO_2）＝ 0.13×1.34 ＝ 0.174（mL 氧氣／ mL 血液）。另一方面，由於靜脈血中與血紅素結合的氧氣為動脈血的 60%（稱為血紅蛋白之血氧飽和度），因此 $C_vO_2 = C_aO_2×0.6$，結果安靜時的 VO_2 ＝ 60×80×（0.174 － 0.6×0.174）＝ 334（mL ／分），幾乎與實測值 350（mL ／分）一致。

接下來，在登山剛開始時的心跳數（HR）為 120（下／分），每心跳輸出量（SV）則比安靜時稍微上升到 110（mL ／下），動脈血氧氣含量（C_aO_2）與安靜時一樣皆為 0.174（mL 氧氣／ mL 血液），假設靜脈血中的血紅蛋白之血氧飽和度與安靜時相比會降低到 40%，則 VO_2 ＝ 1378（mL ／分），幾乎與圖 1 的 1100 ＋ 350（安靜時）＝ 1450（mL ／分）一致。

既然都到了這裡，那就來算算看 A 先生在進行最大強度的運動時，這些數值又會有什麼變化？最大心跳數為 155（下／分）、每心跳輸出量（SV）為 110（mL ／下）、動脈血氧氣含量（C_aO_2）為 0.174（mL 氧氣／ mL 血液），若靜脈血中的血氧飽和度下降到 20%，則 VO_2 ＝ 2373（mL ／分），幾乎與實測值 2450（mL ／分）一致。

也就是說，了解這個算式之後，像 A 先生這樣的中老年人若想要增強心肺耐力的話，雖然最大心跳數是由年齡決定而沒有改善的機會，但仍可將後述幾個因素任選一個列為改善的目標，例如增加血液量提高 SV、增加血紅蛋白濃度提高 C_aO_2、增加肌肉內的氧氣抽取率（利用率）來降低 C_vO_2（血紅蛋白血氧飽和度）等。

每分鐘心臟輸出之血液量＝
心跳數（下／分）× 每心跳輸出量（mL／下）

靜脈血含氧量＝心
跳數（下／分）×
每心跳輸出量（mL
／下）× 靜脈血
氧氣濃度（mLO_2
／ mL 血液）

心臟

動脈血含氧量＝
心跳數（下／分）×
每心跳輸出量（mL
／下）× 動脈血氧
氣濃度（mLO_2／
mL 血液）

氧氣消耗量（mL／分）

骨骼肌

〔圖 29〕Fick 原理

$C_aO_2 - VO_2$（mL 氧氣／分）來表示。另一方面，輸送到肌肉的血液，並不會滯留在肌肉內而是會直接回流到心臟，這個血液量為 $HR×SV$（mL 血液／分）。此外，溶解在這個血液中的氧氣量為 C_vO_2（mL 氧氣／ mL 血液），因此從肌肉送回到心臟的氧氣量以 $HR×SV×C_vO_2$（mL 氧氣／分）表示。這樣一來，$VO_2 - HR×SV×C_aO_2 = HR×SV×C_vO_2$ 即可成立，再經過整理後，即為上述的算式。

來看看 A 先生的例子中安靜時的氧氣消耗量。安靜時的心跳數（HR）為 60（下／分），每心跳輸出量（SV）為 80（mL／下），假設血液中的血紅素（血紅蛋白）濃度為 0.13g／mL，且每 g

| 4 | 氧氣消耗量之計算式 |

根據生理學的 Fick 原理，氧氣消耗量可利用以下的算式表示。

$$VO_2（mL／分）= HR（下／分）\times SV（mL 血液／下）$$
$$\times【 C_aO_2（mLO_2／mL 血液）- C_vO_2（mLO_2／mL 血液）】$$

這裡的 VO_2 為氧氣消耗量，也就是每分鐘體內能夠燃燒多少 mL 氧氣的指標。HR 為心跳數，也就是每分鐘心臟的跳動次數。SV 為每次心跳輸出血量，也就是心臟收縮一次能輸出的血液量。C_aO_2 指的是動脈血中的氧氣含量，也就是從心臟往全身輸出的動脈血中，每 1mL 血液裡溶解的氧氣量。C_vO_2 則是靜脈血中的氧氣含量，亦即回流到心臟的靜脈血中每 1mL 血液裡溶解的氧氣量。

那麼，就來依序說明這個算式。

請大家看一下圖 29。

登山時所增加的氧氣幾乎都會在肌肉內被消耗掉。從心臟供給肌肉的氧氣量為每分鐘心臟輸出的血液量（$HR\times SV$）與溶解在動脈血中的氧氣量（C_aO_2）之乘積，也就是說，可以用 $HR\times SV\times C_aO_2$（mL 氧氣／分）來表示。

接下來，肌肉內所消耗的氧氣量為每分鐘的 VO_2，因此在肌肉內抽取掉這些氧氣量後，輸送回心臟的氧氣量可用 $HR\times SV\times$

190.08（大卡／小時），經由排汗的散熱量為 1.84（大卡／分），經由對流的散熱量為 3.17（大卡／分），合計為 5.01（大卡／分），與產熱量 5.53（大卡／分）相差無幾。只要能保持在這樣的情況，理論上體溫不會上升。

3 求出伯格指數（Borg scale）的方法

最高心跳數（下／分）可用「220 －年齡」來表示，因此 20 歲的年輕人其最高心跳數為 200 下／分。由於這個心跳數與運動自覺強度成正比，因此伯格指數將 20 歲年輕人的心跳數除以 10 之後的數值做為分數。

那麼，假設一位 60 歲的人在運動時的心跳數為 150 下／分，此時要怎麼求出伯格指數呢？60 歲的人其最大心跳數為 220 － 60 ＝ 160 下／分，假設安靜時的心跳數與年輕人一樣都是 60 下／分，則將這個心跳數換算為 20 歲年輕人的心跳數即為〔（150 － 60）×（200 － 60）／（160 － 60）〕＋ 60 ＝ 186 下／分，亦即伯格指數為 19 分，屬於「非常吃力」的運動。

一般來說，若 X（歲）年齡的人在運動時的心跳數為 Y（下／分）的話，換算成 20 歲的年輕人就相當於（Y － 60）×（200 － 60）／〔（220 － X）－ 60〕＋ 60（下／分），再將這個數值除以 10 就等於伯格指數。

應該會感到冰冰涼涼的感覺。這表示皮膚表面的熱正在傳導至書桌。另一方面，熱對流則是熱往氣體或液體傳導的現象。

人類在裸體狀態下靜止或運動時皮膚表面經由熱對流而將體熱散發到大氣中的每小時（h）散熱量，可用以下公式表示。

$$Q = hc \times A \times a \times (T_{skin} - T_a)$$

這裡的 Q 是指散熱量（大卡／小時）、hc 是指對流的熱傳導率（大卡／m^2／小時／℃），A 為體表面積（m^2），a 為皮膚表面未受衣服覆蓋的比例，T_{skin} 為平均皮膚溫度（℃），T_a 為大氣溫度（℃）。

更進一步地，還可用以下公式表示。

$$hc = 12\sqrt{V}（大卡／m^2／小時／℃）$$
$$A = W^{0.444} \times H^{0.663} \times 88.83 ／ 10000（m^2）$$

這裡的 V 為風速（m／秒），W 為體重（kg），H 為身高（cm）。

在這次的實驗中，A 先生的體重為 70（kg），身高為 170（cm）。此外，假設步行速度為 1（m／秒）時身體所承受的相對風速為 1（m／秒），T_{skin} 為 33℃，T_a 為 5℃。再假設穿著 T 恤、半短褲的情況下實際暴露在大氣中的皮膚表面積為裸體體表面積的 50％，則對流的熱傳導率（hc）＝ 12（大卡／m^2／小時／℃），有效散熱體表面積（A×a）＝ 0.88（m^2）。因此可算出散熱量＝

2 皮膚表面散熱量之計算式

　　我們來計算看看在 A 先生的常念岳登山中,上山過程裡會產生多少熱量?如同本文中敘述的,上山過程中的能量消耗量為 6.91 大卡／分,不過因為其中有部份要用來移動身體和行李也就是對外界作功,我們稍微高估一點假設作功效率為 20％好了,那剩下的 80％會轉換成熱,也就是身體會隨時產生 5.53 大卡／分的熱。

　　那麼在 A 先的常念岳登山中,假設只靠流汗就能抑制體溫上升的話,在上山過程中 A 先生應該要流多少汗水比較適合呢?由於 1mL 的汗水從體表全部蒸發會吸走 0.59(大卡／mL)的汽化熱,因此 5.53(大卡／分)／0.59(大卡／mL)= 9.37(mL／分),也就是上山的四個小時裡應該要流出 2248(mL)的汗水。而在實際的實驗中,從體重變化所算出來的排汗量為 1500(mL),只佔了這個數值的 67％。此外,從相對溼度為 100％的話汗水會無法蒸發這一點來看,由於實際的相對溼度為 50％,可推算出只有 50％的汗水能有效蒸發掉。也就是說,假設 1500mL 的排汗量中只有 50％被有效蒸發掉,那麼經由排汗的散熱速度為 1.84(大卡／分),而剩下的散熱作用,則推定是藉由皮膚溫度與大氣溫度之間的溫差所發生熱傳導和熱對流來進行。

　　熱傳導、熱對流的現象因為沒什麼實感所以可能有點不太容易想像,舉例來說,如果讀者現在把手掌平貼在眼前的書桌上,

22.4（L）＝ 0.065（mol）。上述的燃燒方程式中，假設登山中燃燒了 m（mol ／分）的葡萄糖、n（mol ／分）的脂肪酸的話，則 $6m$（mol ／分）＋ $23n$（mol ／分）＝ 0.065（mol ／分）、m（mol ／分）／ n（mol ／分）＝ 6 ／ 4 ＝ 1.5，利用聯立方程式可算出 m ＝ 0.00305（mol ／分）、n ＝ 0.00203（mol ／分）。因此每分鐘來自葡萄糖、脂肪酸的能量消耗量為：

葡萄糖：670（大卡／ mol）×0.00305（mol ／分）＝ 2.04
　　　　（大卡／分）
脂肪酸：2400（大卡／ mol）×0.00203（mol ／分）＝ 4.87
　　　　（大卡／分）

　　合計之後即為 6.91（大卡／分）。也就是說，在 4 小時的登山行程裡，A 先生的能量消耗量為 1658（大卡）。另外，假設安靜時的能量消耗量為 1（大卡／分），減去 240（大卡）後，也就是 A 先生攀登 4 小時所需的實質能量消耗量為 1418（大卡／分）。又因為葡萄糖為 180（g ／ mol）、脂肪酸為 256（g ／ mol），所以在這個行程裡包括安靜時的葡萄糖和脂肪酸各自燃燒了 132（g）及 125（g）。

　　從以上的算式，如果能測量出個人的最大氧氣消耗量，並將登山時的能量消耗量以氧氣消耗量表示的話，即可換算成熱量消耗量。

附　錄

1　運動時能量來源之計算式

　　從氧氣消耗量可算出運動時會消耗多少體內的葡萄糖和脂肪，進而能夠算出能量消耗量。進行計算之前，先來複習一下高中時所學的體內燃燒碳水化合物的方程式：

葡萄糖：$C_6H_{12}O_6 + 6O_2 = 6CO_2 + 6H_2O + 670$ 大卡
脂肪酸：$C_{16}H_{32}O_2 + 23O_2 = 16CO_2 + 16H_2O + 2400$ 大卡

　　在這裡葡萄糖是由體內貯存的肝醣分解後所供應的，脂肪酸則是由體內脂肪組織中所貯存的脂肪分解成脂肪酸和甘油後所供應。在這邊我們所列的是最廣為人知的棕櫚酸燃燒方程式，以做為脂肪酸的代表。雖安靜時的葡萄糖與脂肪的燃燒比例為4：6，不過這並不適用於運動時的情況，因為葡萄糖的燃燒比例會隨著相對於最大體力的相對運動強度而成正比地上升（圖4）。也就是說，60％時為6：4，90％時則會變成9：1，若是以最大體力進行運動，則所燃燒的碳水化合物會變得幾乎全都是葡萄糖。

　　在A先生的例子中，假設其相對運動強度為60％，若以mol表示每分鐘的氧氣消耗量，由於標準狀態下（0℃、一個大氣壓）的氧氣體積為22.4（L），因此算出來為1（mol）×1.45（L）／

索引

知的！16

人體構造與機能的奧祕

竹內修二◎著　定價：290元

本書用解剖學的角度分析器官的結構、組織的功能、肌肉的連動，並以最容易理解的圖說方式，還原身體各種動作的基礎原理，帶你一探最有趣，也最不可思議的人體奧祕。

知的！20

血液的不可思議【圖解版】

奈良信雄◎著　定價：270元

關於血液的一本科學實用書！了解血液，就能通往健康。從血液的基礎知識、血型占卜的醫學根據，到最新健康檢查現況，所有不能不知道的血液祕辛都在本書中。

知的！24

瘦身必須知道的科學知識

岡田正彥◎著　定價：270元

這樣瘦最科學！你知道掌握「基礎代謝」是瘦身成敗的關鍵嗎？本書破除媒體上不實的減肥資訊。如此擁有不受欺騙的智慧，便能夠健康減肥，輕鬆享瘦！

知的！36

健康的運動醫學

池上晴夫◎著　定價：250元

本書針對平常在做運動時，很多人親身體驗的是事情、症狀、效果等等，對其發生的原因、機制和健康上的意義，以運動生理學和運動醫學為基準，淺顯易懂地解說。

知的！37

現代醫學未解之謎

杉晴夫◎著　定價：250元

經絡針灸？磁場？睡眠？心病？肌肉會動？記憶儲存？基因密碼？七個最尖端科學也尚未解開的謎題！從專業的研究者角度探討人體不可思議，讓我們來尋找解開真相的道路吧！

知的！85

航空管制超入門【圖解版】

藤石金彌◎著　定價：290元

從起飛到降落，如果沒有航空管制在背後支援，飛機就無法安全飛到目的地。翻開本書，來進行一場航空管制的紙上體驗吧！

知的！92

漫畫搞懂經濟行為心理學

Pawpaw poroduction◎著　定價：290元

所有經濟行為的背後都有心理的科學根據，透過感性心理學與理性經濟學共同揭開人類不理性經濟活動的行為秘密。

知的！96

跑馬拉松絕不能做的 35 件事

中野・詹姆士・修一◎著　定價：290元

專業運動指導員破解 35 個跑者常見盲點，並特別收錄跑出好成績的跑者伸展操 35 式，避免這些盲點，正常發揮實力，馬拉松完跑零懊悔！

國家圖書館出版品預行編目資料

登山體能訓練全書—運動生理學教你安全有效率的科學登山術 / 能勢 博著；高慧芳譯 . -- 初版 . -- 臺中市：晨星，2016.04

面；　公分 . -- (知的！；95)

ISBN 978-986-443-111-3(平裝)

1. 登山

992.77　　　　　　　　　　　　　105001516

知
的
！
95

登山體能訓練全書
——運動生理學教你安全有效率的科學登山術

作者	能勢 博
譯者	高慧芳
內文圖檔	SAKURA-KOUGEISHA
編輯	劉冠宏
校對	游珮君
美編設計	曾麗香
封面設計	柳佳璋

創辦人	陳銘民
發行所	晨星出版有限公司
	407 台中市西屯區工業 30 路 1 號 1 樓
	TEL：04-23595820　FAX：04-23550581
	行政院新聞局局版台業字第 2500 號
法律顧問	陳思成律師
初版	西元 2016 年 4 月 15 日
再版	西元 2024 年 5 月 1 日（五刷）
讀者專線	TEL：02-23672044 / 04-23595819#212
	FAX：02-23635741 / 04-23595493
	E-mail：service@morningstar.com.tw
網路書店	http : //www.morningstar.com.tw
郵政劃撥	15060393（知己圖書股份有限公司）
印刷	上好印刷股份有限公司

定價 290 元

填線上回函，並成為晨星網路書店會員，
即送「晨星網路書店Ecoupon優惠券」一張，
同時享有購書優惠。